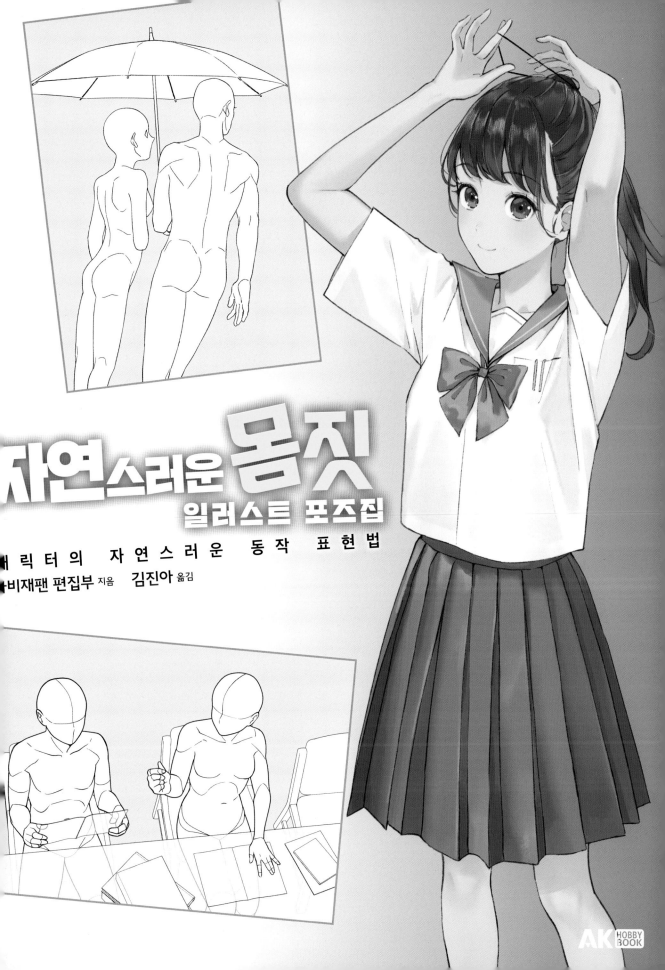

자연스러운 몸짓
일러스트 포즈집

캐릭터의 자연스러운 동작 표현법

하비재팬 편집부 지음　김진아 옮김

AK HOBBY BOOK

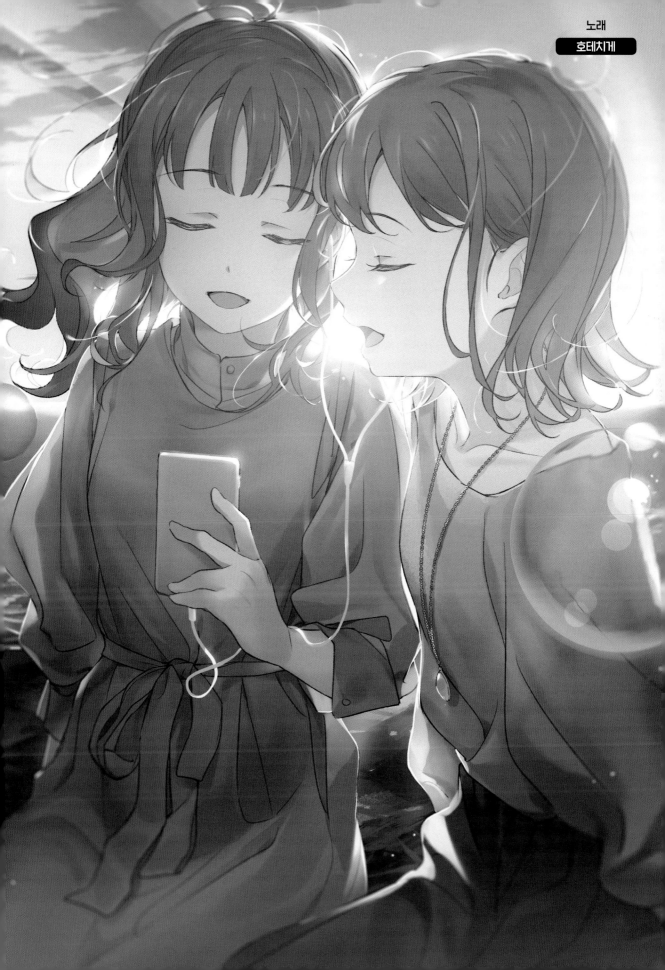

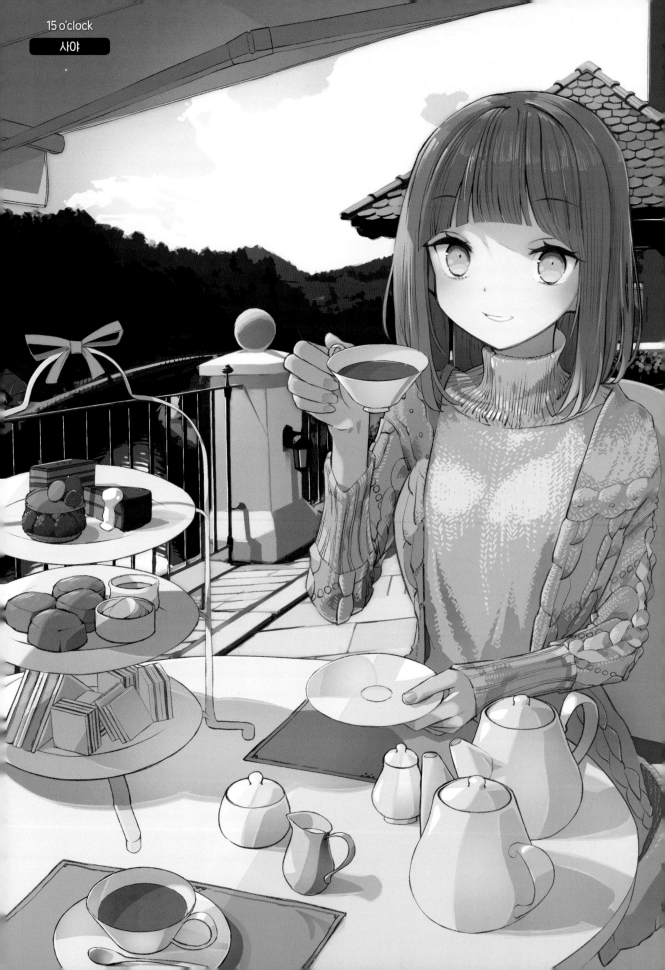

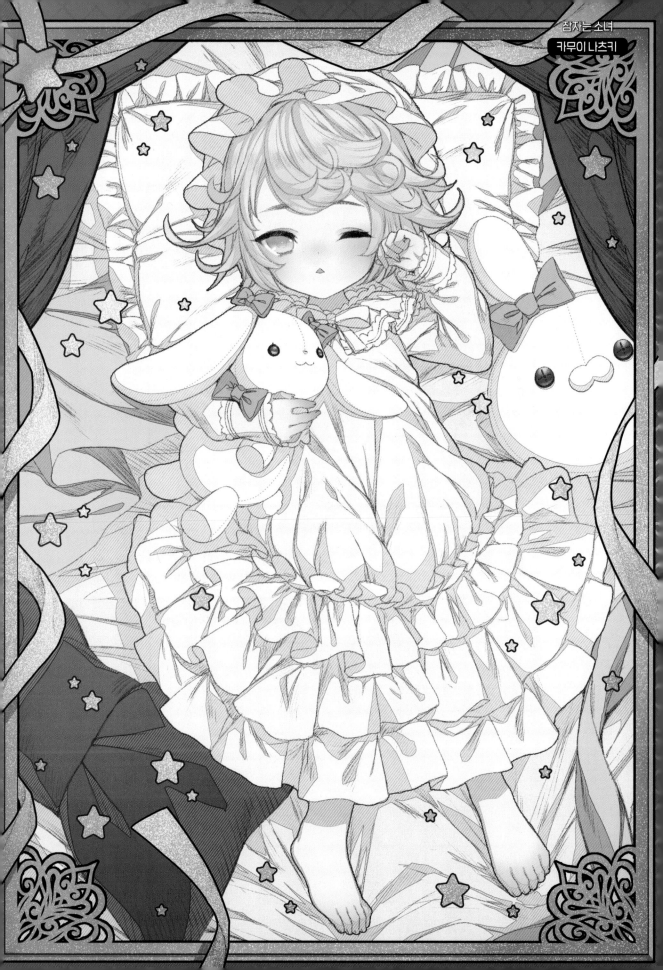

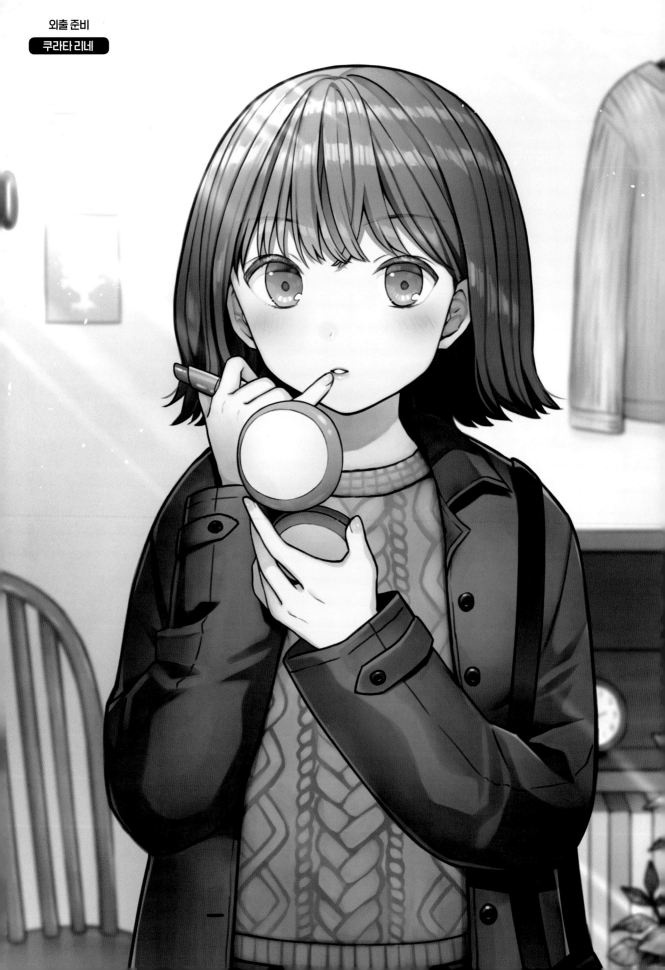

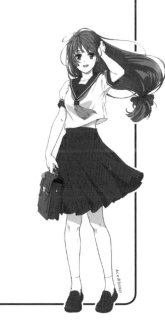

의식하지 않은 「자연스러운 몸짓」 부터
캐릭터의 의외의 일면이나 새로운 매력이 보인다!

남자 캐릭터가 카메라를 향해
멋진 파이팅 포즈를 보이거나,
여주인공이 섹시한 포즈를 취하는 등.
캐릭터들이 카메라를 의식해서 보여주는
「특별한 포즈」는 참 멋집니다.

하지만 한편으로
「멋지기만 한 것이 아닌 다른 모습도 보고 싶다!」
라고 느낄 때가 있을 겁니다.

항상 멋지고 화려한 캐릭터들도
휴일에는 느슨하게 풀린 모습을 보일지도 모릅니다.
친한 친구들과 함께 뒹굴뒹굴하며 느긋한 시간을 보내는 모습이
의외로 더 귀엽고 매력적일 수도 있죠.
책을 읽거나 턱을 괴며 생각에 잠기거나
요리를 하는 등 특별히 의식하지 않은 모습이
더 아름답게 보일 때가 있을 겁니다.

캐릭터의 매력을 더 깊게 표현하고 싶을 때,
도움을 주는 것이 바로 「자연스러운 몸짓」입니다.
사람은 무의식적으로 손으로 머리를 괴거나, 벽에 기대는 등
다양한 자세를 취합니다.
이러한 몸짓을 넣어 그린 캐릭터는
특별히 의식한 포즈하고는 다른 친근한 매력을 발산합니다.

이 책에서는 캐릭터들이 보이는
별 것 아닌 자연스러운 몸짓이나 포즈를 많이 실었습니다.
각종 포즈를 보면서
「내가 그리고 싶은 캐릭터는 어떤 몸짓을 취할까」라고
이미지를 상상해보세요.
「이렇게 솔직한 모습을 보이는 건 어떨 때일까?」라고
상상하면서 그리는 것도 좋아요.

그렇게 캐릭터의 새로운 매력이나 의외의 일면을 알아차렸을 때,
그림의 이미지만이 아니라 이야기까지 저절로 떠오를 거예요.
좀 더 캐릭터의 매력을 전하고 싶다!
멋지게 표현하고 싶다…….
그런 즐거운 두근거림이 샘솟아
그림을 그리는 게 더욱 재미있을 거예요.

자연스러운 몸짓 일러스트 포즈집

캐 릭 터 의 자 연 스 러 운 동 작 표 현 법

목 차

일러스트 갤러리……2

머리말……9

프롤로그
그리는 법 어드바이스

자연스러운 몸짓 그리는 법……12

자연스러운 포즈 그리기……14

자연스러운 다리 그리기……21

균형 잡힌 몸의 묘사……26

힐을 신은 포즈 그리기……29

머리를 괴는 몸짓……34

휴식을 취할 때의 몸짓
&개인적인 버릇……36

일상생활 속「동시에 하는 몸짓」……38

이 책에 수록된 컷의 신체 비율……40

제1장
기본적인 몸짓
……41

01
서기……42

02
앉기……47

03
눕기……54

04
걷기……60

05
심정이 드러나는 몸짓……64

제2장
일상생활 속의 몸짓
……69

01
독서……70

02
필기……74

03
식사 준비……78

04
먹기……84

제2장
일상생활 속의 몸짓

05
마시기……90

06
흡연……94

07
노래하기……96

08
수영……99

09
목욕 시간……104

10
반려동물과 함께……106

11
취미 시간……108

12
몸단장……112

13
비 오는 날……116

제3장
친구·가족과 지낼 때
……119

01
친구와 시간 보내기……120

02
가족과 시간 보내기……128

03
대화 장면……134

COLUMN
겐마이……140

제4장
연인들의 일상적인 몸짓
……141

01
두 사람의 일상……142

02
불협화음……148

03
어리광부리기 · 친밀한 태도……150

COLUMN
K.하루카……155

일러스트레이터 소개……156
부록 USB 활용법……158
사용허락……159

자연스러운 몸짓 그리는 법

자연스럽게 보이도록 「힘 뺀 모습」을 그리는 요령

그림 ①은 손을 올려 인사하는 모습입니다. 어쩐지 로봇처럼 어색한 느낌이 들지요.
손을 들어 올릴 때, 사람은 「팔만」올리는 것이 아닙니다. 어깨나 가슴도 함께 움직이지요. 균형을 잡으려고 하다 보니 몸을 비트는 자세가 나오게 됩니다. 자연스러운 몸짓을 그릴 때는 이를 자세히 관찰하여 표현하는 것이 중요합니다.

팔에 맞추어 어깨나 가슴도 움직여서 정면을 바라보는 몸에 「뒤틀림」을 더해 그리자, 위화감 없이 자연스럽게 인사하는 모습이 됐습니다(그림 ②). 손끝에서 발끝까지 힘이 바짝 들어간 「카메라를 의식한 포즈」의 느낌이지요. 한편 「좀 더 편안한 느낌의 모습을 그리고 싶을 때」도 있을 거예요.

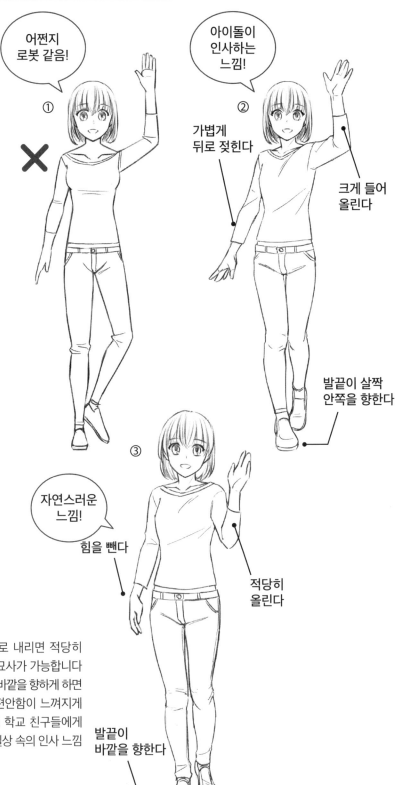

어쩐지 로봇 같음!

①

아이돌이 인사하는 느낌!

②

가볍게 뒤로 젖힌다

크게 들어 올린다

발끝이 살짝 안쪽을 향한다

자연스러운 느낌!

③

힘을 뺀다

적당히 올린다

힘을 줬던 손을 아래로 내리면 적당히 힘을 뺀 느낌을 주는 묘사가 가능합니다(그림 ③). 발끝도 조금 바깥을 향하게 하면 힘이 들어가지 않은 편안함이 느껴지게 됩니다. 아이돌보다도 학교 친구들에게 보일 것 같은 평범한 일상 속의 인사 느낌이 들게 되지요.

발끝이 바깥을 향한다

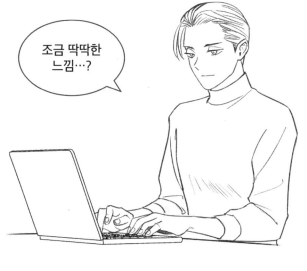

조금 딱딱한
느낌…?

무의식적인 몸짓 넣기

이번에는 컴퓨터 앞에 앉은 남자의 모습을 살펴봅시다. 왼쪽 그림은 다소 딱딱한 인상을 주지요. 만화의 주인공이나 한 장짜리 일러스트로 넣기에는 다소 개성이 부족합니다. 그래서 「좀 더 인간미가 넘치고 자연스러운 모습을 그리고 싶다!」라고 생각하게 될 거예요.

컴퓨터 앞에서 작업하던 중에 피곤해서 기지개를 켜거나 미간을 누르는 등……, 사람에게는 「무의식적으로 취하는 몸짓」이 있습니다. 무의식적인 몸짓을 그리면 인간다우면서도 자연스러운 인상을 표현할 수 있지요.

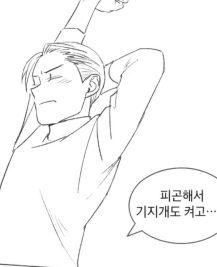

피곤해서
기지개도 켜고……

몸을 잔뜩
구부리기도 한다!

사람에 따라 등을 잔뜩 구부리기도 하고, 의자 위에 다리를 얹는 버릇을 보이기도 합니다. 그 캐릭터의 자연스러운 매력을 표현하는 큰 포인트가 되지요.

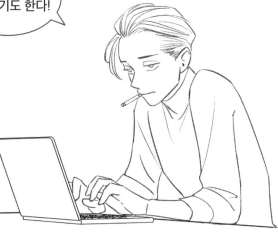

자연스러운 포즈 그리기

정면의 기본

자연스러운 인상을 주는 포즈를 그리기 전에, 우선 기본적으로 서 있는 모습에 대해 알아봅시다.

우선은 여기부터!

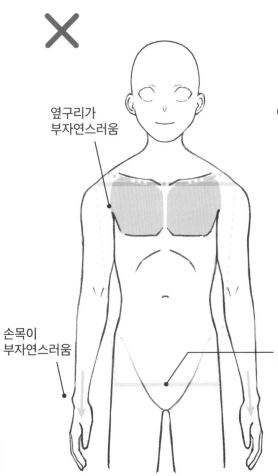

옆구리가 부자연스러움

손목이 부자연스러움

허리 폭이 좁음

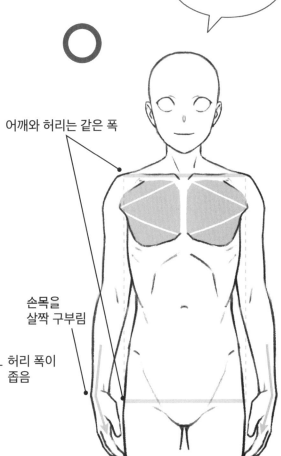

어깨와 허리는 같은 폭

손목을 살짝 구부림

인물을 잘 관찰하지 않고 「대충」 그리면, 위와 같은 그림이 되기 쉽습니다. 부자연스럽게 보이는 원인을 확인해봅시다. 네모난 가슴팍 옆에 팔이 똑바로 매달려 있어서 어쩐지 인형 같은 위화감을 주지요.

일반적으로 어깨와 허리는 거의 같은 폭입니다. 가슴팍은 사각형이 아니라 오각형에 가깝고, 팔은 어깨 근육에서 비스듬하게 이어집니다. 똑바로 매달려 있지 않고, 팔꿈치와 손목을 살짝 구부리는 게 자연스러운 인상을 줍니다.

편안하게 선 자세

우선 과장되게 포즈를 취한 선 자세를 그린 다음, 적당한 느낌으로 조절을 해봅시다. 자연스럽게 보이는 포인트가 어디인지 알 수 있어요.

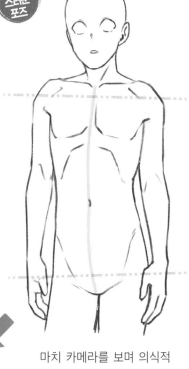

자연스러운 포즈

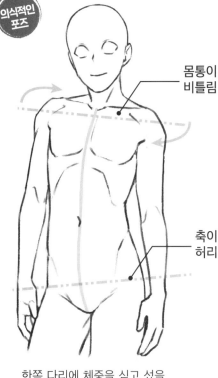

의식적인 포즈

몸통이 비틀림

축이 되는 다리 쪽의 허리가 살짝 높아짐

한쪽 다리에 체중을 싣고 섰을 때, 축이 되는 다리 쪽의 허리가 높아지고 어깨는 반대쪽이 높아집니다. 몸통에는 비틀림이 생기지요. 인물이 아름답게 보이는 「콘트라포스트」 포즈입니다.

마치 카메라를 보며 의식적으로 취하는 포즈를 그린 것이라면 왼쪽 그림도 가능하지만, 「자연스러운 인상」을 목표로 하려면 다소 조절이 필요합니다. 허리나 어깨의 기울인 정도나 가슴의 비틀린 느낌을 다소 줄여봅시다.

고개를 기울임

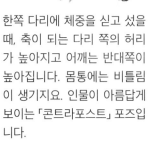

손은 허리에

편하게 서 있을 때면, 어깨가 올라가 있는 쪽의 손을 허리에 얹거나, 머리를 기울여 균형을 잡는 등의 「무의식적인 몸짓」이 나타납니다. 이런 자세를 넣으면 더욱 자연스러운 포즈를 그릴 수 있답니다.

등을 굽히고 선 자세

일단 극단적으로 등을 굽힌 자세를 그린 다음에, 자연스럽게 보이는 등 굽은 자세를 그려보도록 합시다.

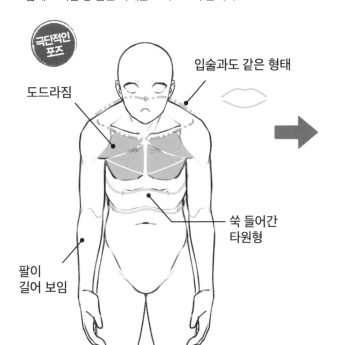

극단적인 포즈

도드라짐

입술과도 같은 형태

쑥 들어간 타원형

팔이 길어 보임

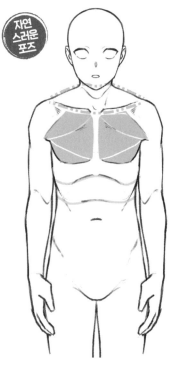

자연스러운 포즈

극단적인 상태에서 조금 몸을 일으켜, 자연스럽게 등을 굽힌 자세를 그립니다.

극단적으로 등을 굽힌 자세가 되면 목은 어깨 주변 근육에 숨게 됩니다. 대흉근의 상단부, 그러니까 쇄골에서 비스듬하게 뻗는 부분이 위로 도드라지게 되지요. 다리는 어정쩡하게 벌어진 느낌이 됩니다.

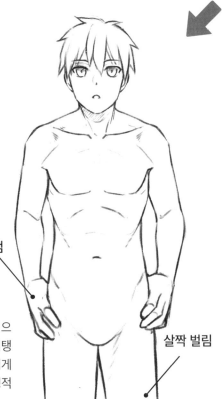

허리를 손에 댐

살짝 벌림

편안한 자세로 있으면, 무의식적으로 손을 허리에 대고 상반신을 지탱하는 몸짓이 나오게 됩니다. 가볍게 한쪽 다리를 벌려서 좌우 비대칭적인 자세로 만들어도 좋습니다.

인사

P12의 인사하는 모습을 알몸 데생으로 복습해봅니다. 부자연스럽게 보이는 이유를 하나씩 확인하며, 자연스럽게 보이도록 조정해봅시다.

의식적인 포즈

상반신이 비틀림

가볍게 휘는 것이 자연스러움

투시도에서 보면, 위팔과 안쪽 다리가 짧게 보임

✕

팔만 올리고 있음

가랑이에 두께가 부족함

이 똑바로 고 굳어 있음

다리의 둥그스름한 부분이 좌우 비대칭

고관절은 바지처럼 두께가 있으며, 여기가 늘어나고 줄어듦으로써 입체적으로 다리를 움직일 수 있는 구조가 됩니다.

팔을 들면 어깨나 가슴도 연동하여 상반신이 비틀립니다. 들어 올린 위팔이 앞으로 나와 있어서 살짝 짧고 둥그스름하게 보이고, 뒤로 빠진 왼쪽 다리는 짧고 동그랗게 보입니다.

자연스러운 포즈

손목을 가볍게 안쪽으로 굽힘

작은 움직임으로 표현

부자연스러운 예. 팔만 움직여 인사하고 있어서 마치 인형 같은 인상을 줍니다. 팔과 다리가 직선으로 뻗은 부분도 인간 같지 않은 위화감을 주는 원인입니다.

발끝을 살짝 벌림

아래로 내린 손을 가볍게 굽히면 힘을 뺀 듯이 보여서 일부러 의식한 자세의 느낌이 다소 줄어듭니다. 손을 올리는 정도를 줄이고, 발끝을 살짝 벌려서 그리는 것도 매우 효과적입니다.

옆모습의 기본

등을 곧게 펴고 있을 때라도 몸의 라인은 일직선이 되지 않습니다. 인체의 자연스러운 곡선을 파악하여 그려봅시다.

우선은 여기부터!

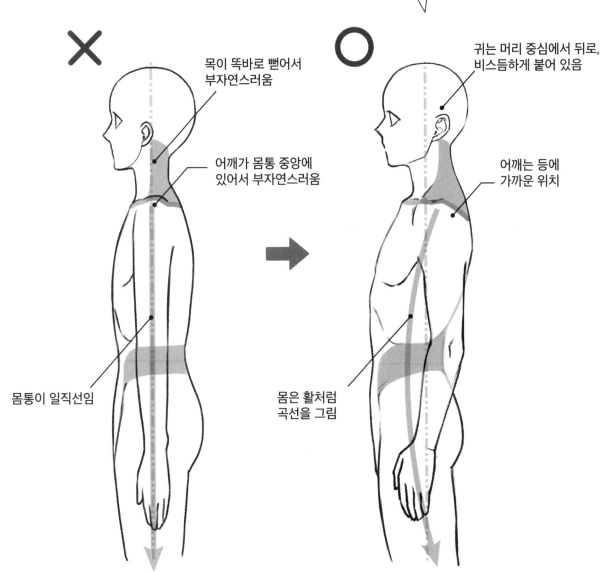

목이 똑바로 뻗어서 부자연스러움

어깨가 몸통 중앙에 있어서 부자연스러움

몸통이 일직선임

귀는 머리 중심에서 뒤로, 비스듬하게 붙어 있음

어깨는 등에 가까운 위치

몸은 활처럼 곡선을 그림

옆으로 선 자세를 「대충」 그렸을 때의 예입니다. 머리, 목, 몸통이 일직선으로 늘어서 있어서 마치 로봇처럼 딱딱한 느낌이 듭니다. 「몸을 힘주어 곧게 폈을 때도 인체는 일직선이 되지 않는다」라는 점을 머릿속에 넣고 수정해봅시다.

몸에 힘주어 똑바로 선 자세. 목은 머리에 비해 비스듬하게 붙어 있고, 몸은 활처럼 곡선을 그립니다. 어깨는 등 쪽에 가깝게 위치합니다. 이 선 자세를 잘 익혀둔 상태에서 더욱 자연스러운 포즈 묘사로 넘어가 봅시다.

편안하게 선 자세 / 옆

P15의 선 자세를 옆에서 봤을 때. 한쪽 다리에 체중을 싣고 있는 느낌이 전해지도록 묘사해봅시다.

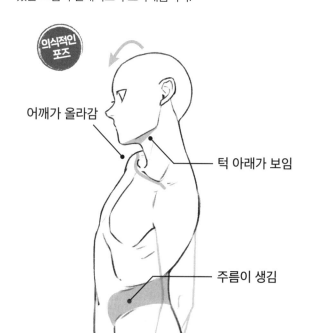

의식적인 포즈

어깨가 올라감

턱 아래가 보임

주름이 생김

다리를 벌림

자연 스러운 포즈

과장되게 포즈를 취하면 「의식적인 느낌」이 강해지므로, 몸의 기울기를 적당히 조절하여 자연스러운 인상으로 만듭니다.

우선 과장되게 포즈를 취하게 합니다. 한쪽 다리에 체중을 실으면 축이 되는 다리 쪽 골반이 올라가며, 옆구리 근육이 골반과 늑골에 끼여 주름이 생깁니다. 반대쪽 어깨가 들려 올라가며, 머리는 안쪽으로 기울어져 턱 아래가 보이게 되지요.

손을 허리에 댐

어깨가 올라가면, 허리에 손을 대는 등의 무의식적인 몸짓이 생기게 됩니다. 이런 요소를 넣어 자연스러운 포즈를 완성해봅시다.

등을 굽히고 선 자세 / 옆

등을 굽힌 자세는 똑바로 섰을 때 활처럼 생기는 곡선(P18 참조)이 무너집니다. 극단적으로 굽힌 등을 그린 다음에, 자연스럽게 등을 굽힌 모습으로 조정해봅시다.

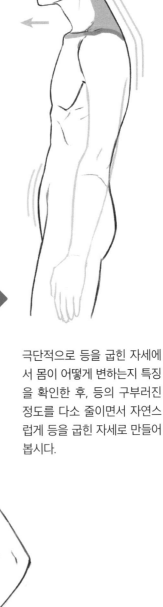

자연스러운 포즈

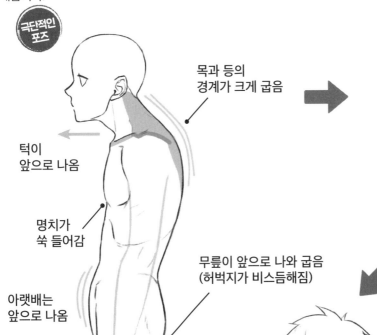

극단적인 포즈

목과 등의 경계가 크게 굽음

턱이 앞으로 나옴

명치가 쑥 들어감

아랫배는 앞으로 나옴

무릎이 앞으로 나와 굽음 (허벅지가 비스듬해짐)

등을 굽힌 자세에서는 등과 목의 경계 부근이 크게 굽습니다. 턱이 앞으로 쑥 나오고, 명치가 쑥 들어가며, 아랫배는 앞으로 나오게 됩니다.

극단적으로 등을 굽힌 자세에서 몸이 어떻게 변하는지 특징을 확인한 후, 등의 구부러진 정도를 다소 줄이면서 자연스럽게 등을 굽힌 자세로 만들어봅시다.

턱을 듬

허리에 손을 댐

양손을 허리에 대고 상반신을 지지하는 몸짓을 넣으면 더욱 자연스러운 인상을 주게 됩니다. 턱은 살짝 올리는 것도 좋아요.

자연스러운 다리 그리기

정면 다리의 기본

똑바로 서 있을 때라도 다리는 지면에 대해 일직선이 되지 않습니다. 기본적인 다리 형태를 익힌 후, 자연스러운 다리 모양을 그려봅시다.

우선은 여기부터!

✕

고관절 부근에 폭이 없음

다리가 좌우 대칭으로 잘록하게 들어간 부분이 적음

발끝이 정면을 향함

⭕

다리가 붙은 부분은 몸통에서 가장 두꺼운 위치임

고관절의 폭 (허리뼈~다리가 붙은 부분)

다리는 좌우 비대칭 (바깥쪽의 근육 위치가 더 높음)

삼각김밥 모양의 뒤꿈치와 오리 주둥이 같은 발등을 붙여 그리면 형태를 잡기 쉬워요.

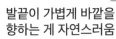
발끝이 가볍게 바깥을 향하는 게 자연스러움

다리를 「대충」 그렸을 때의 예. 다리 근육이 좌우 대칭이고, 지면을 향해 똑바로 뻗어 있습니다. 마치 막대기처럼 부자연스러운 느낌을 주지요.

허벅지는 바깥쪽의 높은 위치가 볼록합니다. 장딴지도 바깥쪽과 안쪽의 근육 형태가 서로 다르지요. 발끝은 정면을 향하지 않고, 바깥쪽으로 살짝 벌립니다.

편안한 자세의 다리 / 한쪽 다리 중심

한쪽 다리에 중심을 실어 균형을 잡는 한쪽 다리 중심의 포즈.
오른쪽 다리와 왼쪽 다리가 어떻게 보이는지 그 차이를 잘 관찰
하여 그립니다.

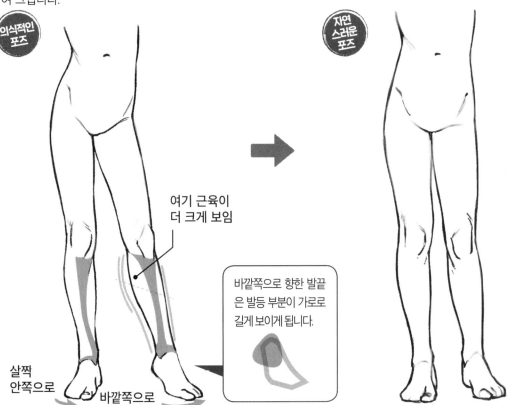

의식적인
포즈

자연
스러운
포즈

여기 근육이
더 크게 보임

바깥쪽으로 향한 발끝
은 발등 부분이 가로로
길게 보이게 됩니다.

살짝
안쪽으로

바깥쪽으로

한쪽 다리에 크게 체중을 실은 포즈부터 살펴봅시다.
다리 축의 발끝은 가볍게 안쪽으로, 반대쪽 발끝은
바깥쪽으로 향합니다. 바깥을 향한 다리는 안쪽 근육
이 크고 높은 위치에 자리한 것으로 보이게 됩니다.

왼쪽 그림보다 조금 덜 체중을 싣게
하여 좀 더 자연스럽게 보이도록 조정
해봅시다. 너무 극단적으로 보이지
않는 자연스러운 인상의 다리 모양이
되었네요.

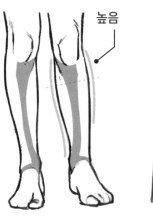

높음

의식적인 포즈와 자연스러운
포즈에서의 장딴지 부분을 비교
해봅시다. 자연스러운 포즈(오
른쪽 그림)에서 보면, 축이 되
는 다리의 반대쪽 다리에서는
장딴지의 부풀어 오른 정도가
안팎으로 비슷한 수준입니다.
장딴지 위치는 바깥쪽이 높아
보입니다.

참고로 뒷모습을 살펴봅시다.
편안하게 한쪽 다리를 중심
으로 섰을 때, 엉덩이의 주름
은 축이 되는 다리 쪽이 위로,
반대쪽은 아래로 향하게 됩
니다.

축이 되는 다리

편안한 자세의 다리 / 안짱다리

한쪽 다리에 체중을 싣지 않고, 양쪽 다리에 체중을 싣는 안짱다리 형태. 극단적인 포즈부터 그려서 특징을 파악해봅시다.

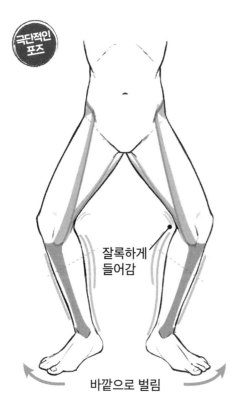

잘록하게
들어감

바깥으로 벌림

크게 다리를 벌려 무릎을 굽히는 안짱다리 포즈. 허벅지를 감싸는 리본 형태의 근육이 교차하는 부분에서 안쪽 허벅지가 잘록하게 들어갑니다.

다리의 벌린 정도를 조금 줄여 자연스럽게 보이도록 조정한 모습입니다. 이 포즈도 장딴지의 볼록한 부분이 안팎으로 비슷한 수준입니다. 볼록한 부분의 위치는 바깥쪽이 좀 더 높게 보입니다.

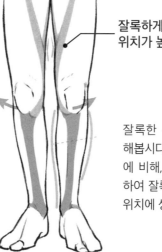

잘록하게 들어간
위치가 높아짐

잘록한 부분도 자세히 관찰해봅시다. 극단적인 안짱다리에 비해, 허벅지 근육이 교차하여 잘록해지는 부분이 높은 위치에 생기게 됩니다.

옆에서 보는 다리 모양의 기본

정면과 비교하여 양쪽 다리가 잘 보이지 않지만, 포인트만 잘 잡으면 한쪽 다리를 중심으로 서거나 안짱다리 느낌의 편안한 다리 모양을 표현할 수 있답니다.

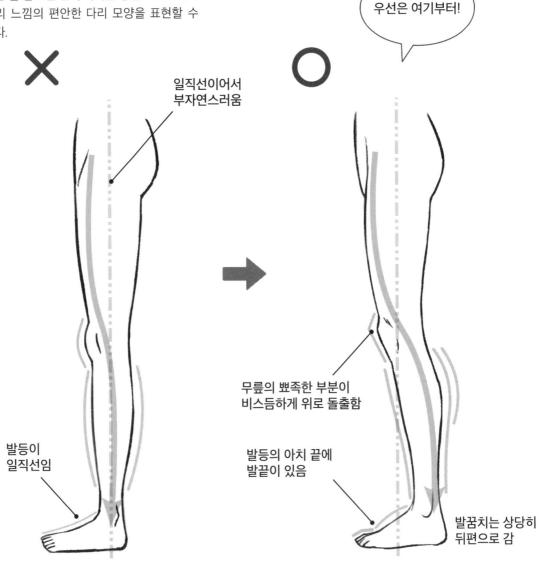

우선은 여기부터!

일직선이어서
부자연스러움

무릎의 뾰족한 부분이
비스듬하게 위로 돌출함

발등이
일직선임

발등의 아치 끝에
발끝이 있음

발꿈치는 상당히
뒤편으로 감

허벅지부터 발꿈치까지 꼬치로 꿴 것처럼 일직선의 모양입니다. 중심이 비틀린 인형 같아서 당장이라도 뒤로 넘어갈 것 같지요.

똑바로 섰을 때도 다리는 지면에 대해 일직선이 되지 않습니다. 비스듬하게 뒤로 뻗어서 곡선을 그리지요. 발꿈치가 착지하는 위치도 상당히 뒤편이 됩니다.

한쪽 다리 중심 / 옆

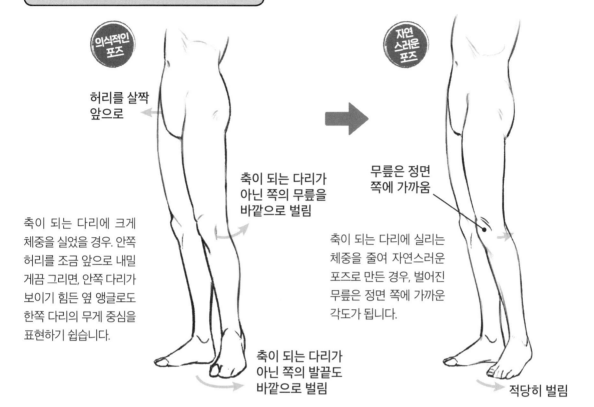

의식적인 포즈

허리를 살짝
앞으로

축이 되는 다리에 크게
체중을 실었을 경우. 안쪽
허리를 조금 앞으로 내밀
게끔 그리면, 안쪽 다리가
보이기 힘든 옆 앵글로도
한쪽 다리의 무게 중심을
표현하기 쉽습니다.

축이 되는 다리가
아닌 쪽의 무릎을
바깥으로 벌림

축이 되는 다리가
아닌 쪽의 발끝도
바깥으로 벌림

자연스러운 포즈

무릎은 정면
쪽에 가까움

축이 되는 다리에 실리는
체중을 줄여 자연스러운
포즈로 만든 경우, 벌어진
무릎은 정면 쪽에 가까운
각도가 됩니다.

적당히 벌림

안짱다리 / 옆

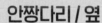

극단적인 포즈

엉덩이를 뒤로 뺌

무릎과 발끝은
바깥쪽으로 벌어짐

무릎을 굽히면, 엉덩이는
자연히 뒤로 빠집니다.
무릎과 발끝은 바깥으로
벌어지지요.

자연스러운 포즈

뒤꿈치 바로
위쪽에 옴

무릎을 굽힌 정도를 다소
줄여 조정. 조금 뒤로 빠진
엉덩이는 발꿈치 바로 위쪽
에 옵니다.

균형 잡힌 몸의 묘사

가방을 멘 모습

가방 등의 짐을 들었을 때, 사람은 무의식적으로 균형을 잡으려고 자세를 바꿉니다. 이 무의식적인 몸짓을 넣으면 더욱 자연스러운 포즈를 그릴 수 있지요.

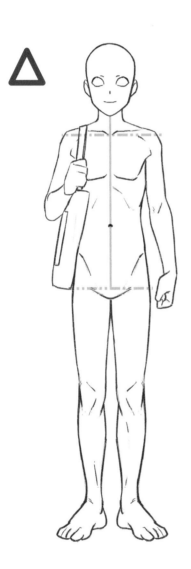

무의식적인 몸짓을 묘사하지 않은 예. 짐을 들고 있는데도 자세가 변화하지 않아서 다소 딱딱한 인상을 줍니다.

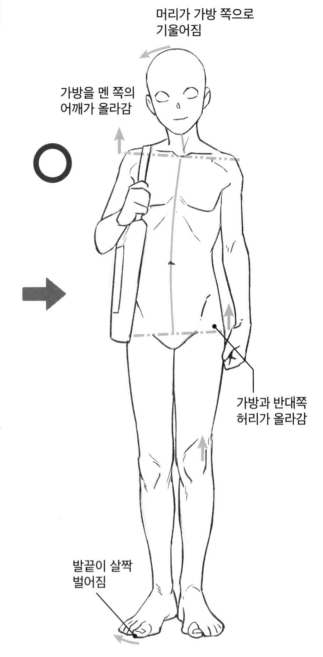

머리가 가방 쪽으로 기울어짐

가방을 멘 쪽의 어깨가 올라감

가방과 반대쪽 허리가 올라감

발끝이 살짝 벌어짐

어깨에 짐을 걸어 멜 때 사람은 무의식적으로 어깨와 허리를 교대로 기울입니다. 몸에 가해지는 부담을 분산하여 균형을 잡기 위해서지요. 이 무의식적인 몸짓을 묘사하면 자연스러운 인상을 줄 수 있답니다.

짐을 든 모습

몸의 정면으로 짐을 들어 올렸을 때도 균형을 잡기 위해 무의식적인 몸짓이 생깁니다. 이런 부분을 넣으면 인물이 자연스럽게 보일 뿐만 아니라, 짐의 무게까지 표현할 수 있습니다.

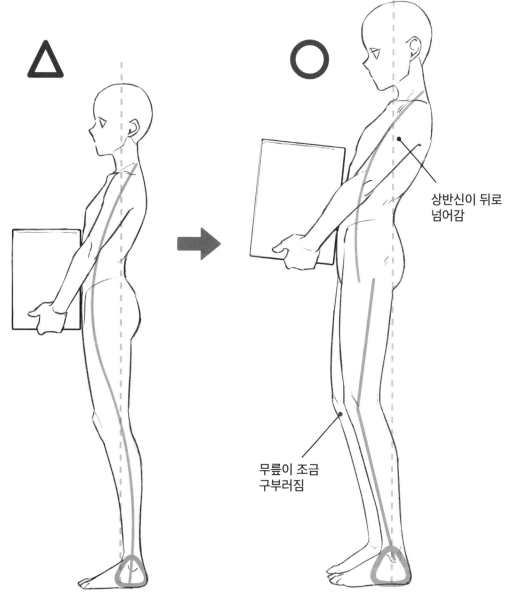

△

○

상반신이 뒤로
넘어감

무릎이 조금
구부러짐

무의식적인 몸짓을 묘사하지 않은 예. 아주 가벼운 짐이라면 별 문제 없지만, 무게가 있는 짐이라면 포즈를 다소 조정해야 할 필요가 있습니다.

짐을 들어 올리면 무의식적으로 상반신이 뒤로 넘어가 허리로 지탱하려는 몸짓이 나옵니다. 이대로 이동할 때는 무릎을 조금 굽힌 상태로 걷는 게 자연스럽지요.

사물에 기댄 모습

벽이나 기둥에 기댔을 때도, 무의식적으로 몸의 균형을 잡아 편한 자세를 잡으려는 몸짓이 생깁니다.

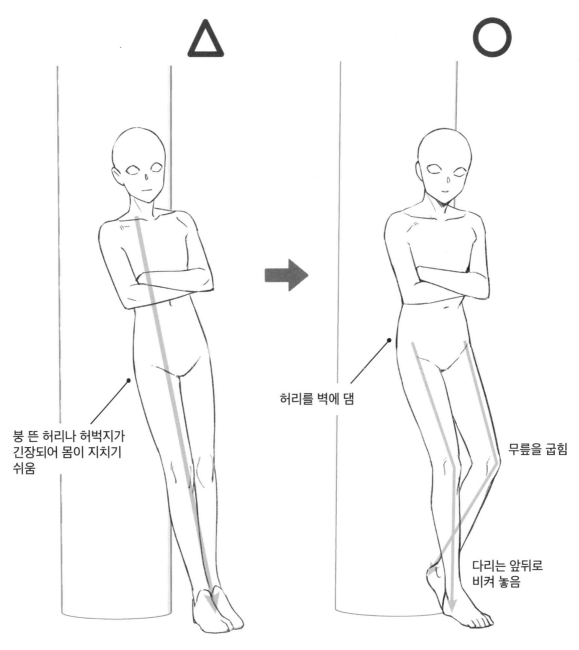

붕 뜬 허리나 허벅지가 긴장되어 몸이 지치기 쉬움

허리를 벽에 댐

무릎을 굽힘

다리는 앞뒤로 비켜 놓음

부자연스럽게 보이는 예. 몸을 똑바로 세운 채로 머리나 어깨를 벽에 기대면, 허리나 허벅지가 긴장되어 몸이 힘들어지게 됩니다. 이 포즈로 기대는 일은 거의 없다고 볼 수 있지요.

등이나 허리를 벽에 대고, 무릎을 굽히는 게 자연스럽습니다. 좌우 다리는 앞뒤로 비켜 놓아 균형을 잡습니다.

힐을 신은 포즈 그리기

일반적인 신발과는 자세가 다르다

뒤축이 높은 힐 구두는 여성의 가장 일반적인 패션 소품이지만, 「그림으로 그릴 때 포즈가 잘 잡히지 않는다」라고 생각하는 사람들도 많을 겁니다. 힐은 발밑이 불안정하기에 일반적인 신발을 신었을 때와는 다른 방식으로 그려야 합니다.

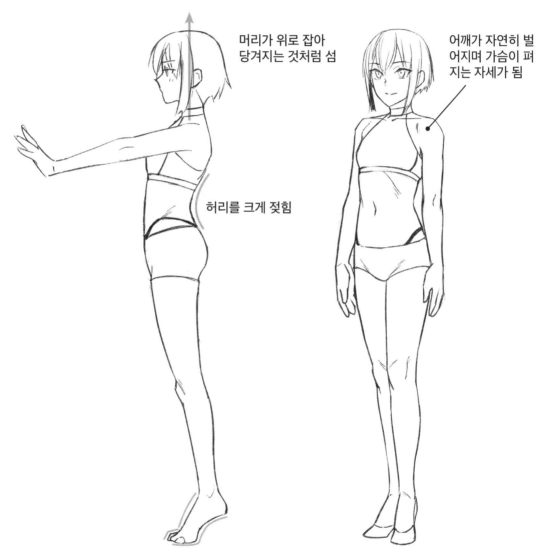

머리가 위로 잡아 당겨지는 것처럼 섬

허리를 크게 젖힘

어깨가 자연히 벌 어지며 가슴이 펴 지는 자세가 됨

힐은 발뒤꿈치가 들려 올라가기 때문에 위의 그림처럼 까치발로 서는 자세가 나옵니다. 불안정하기에 균형을 잡기 위해서 허리를 크게 뒤로 젖히고, 머리가 위로 바짝 당겨지는 것처럼 서게 됩니다.

허리를 뒤로 젖히고 있기에 자연히 어깨가 벌어지고 가슴을 쫙 펴는 자세가 나옵니다. 다리선이 시원하게 펴져서 아름답게 보이는 반면, 힘을 뺀 느낌이 드는 포즈는 취하기 어렵지요.

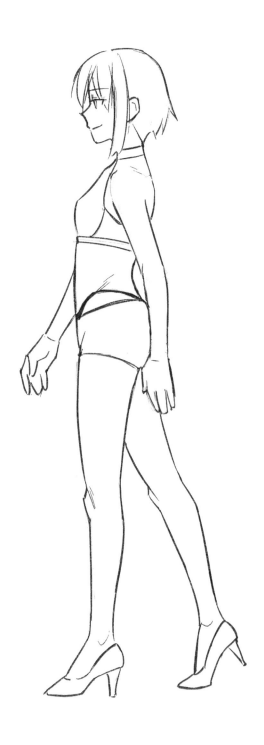

힐을 신었을 때의 발

힐은 여성의 각선미가 도드라지게 보이게끔 곡선을 중심으로 형태가 만들어져 있습니다. 힐을 신은 발의 곡선적인 실루엣을 포착하여 그려봅시다.

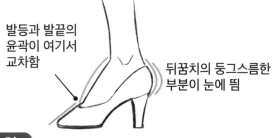

발등과 발끝의 윤곽이 여기서 교차함

뒤꿈치의 둥그스름한 부분이 눈에 띔

옆

발등 부분이 아치를 그리고, 발끝은 평평해집니다. 까치발처럼 선 상태이기에 뒤꿈치의 둥그스름한 부분이 도드라지지요.

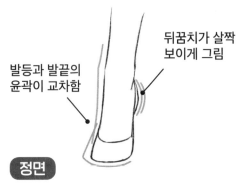

뒤꿈치가 살짝 보이게 그림

발등과 발끝의 윤곽이 교차함

정면

정면은 형태를 잡기 어렵게 느껴질 수 있지만, 발등의 라인과 평평한 발끝 라인이 교차하는 걸 의식하여 그리는 것이 좋습니다. 발목 안쪽에 발뒤꿈치가 살짝 보이도록 하면 더욱 발다운 모양새가 되지요.

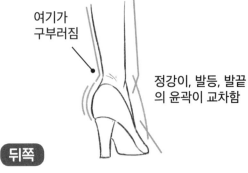

여기가 구부러짐

정강이, 발등, 발끝의 윤곽이 교차함

뒤쪽

발목과 뒤꿈치 경계에 해당하는 부분은 「〈」모양으로 구부러집니다. 발등 쪽은 「정강이」, 「발등」, 「발끝」 각각의 윤곽이 교차한다는 점에 주의하여 그립니다.

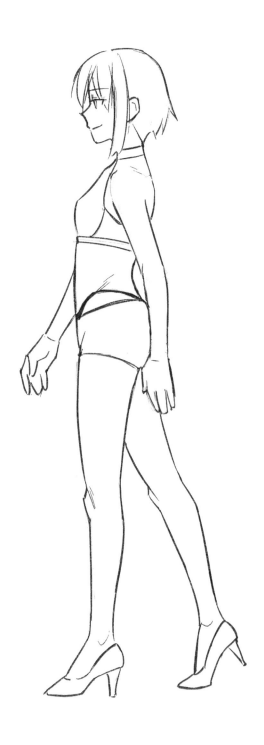

편안하게 선 자세

힐은 불안정하고 긴장감을 주는 신발이기에, 자연스러운 자세보다 모델과 같은 의식적인 포즈가 더 잘 어울립니다. 그러나 어떻게 표현하느냐에 따라 편안한 분위기의 포즈도 그릴 수 있답니다.

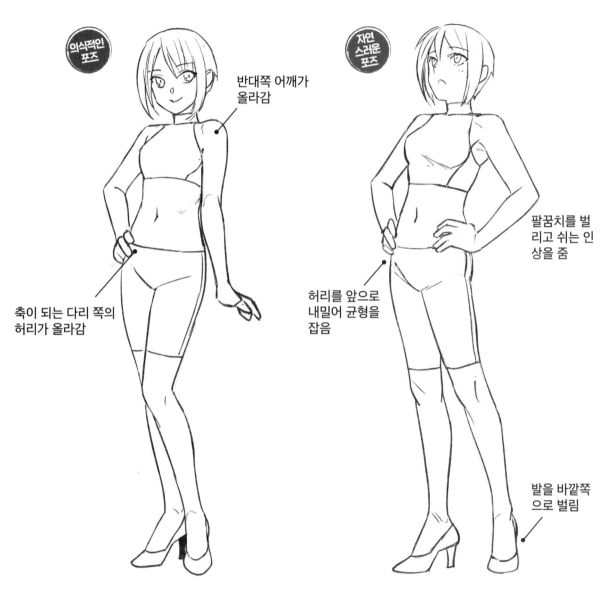

의식적인 포즈

반대쪽 어깨가 올라감

축이 되는 다리 쪽의 허리가 올라감

자연 스러운 포즈

팔꿈치를 벌리고 쉬는 인상을 줌

허리를 앞으로 내밀어 균형을 잡음

발을 바깥쪽으로 벌림

한쪽 다리에 체중을 싣고, 반대쪽 다리의 무릎을 굽혀 모은 콘트라포스트 포즈. 축이 되는 다리 쪽의 허리가 높아지고, 어깨는 반대쪽이 높아집니다. 힐을 신었을 때, 이런 「의도적으로 멋지게 보이는 포즈」가 잘 어울리지요.

신는 사람의 몸을 긴장시키는 힐의 특징상, 편안한 포즈는 취하기 힘듭니다. 그러나 다리를 벌리고 불안정한 느낌을 줄이거나, 두 손을 허리에 얹어 쉬는 인상을 주면 편안한 분위기를 연출할 수 있습니다.

기대어 선 자세

힐은 편안한 포즈를 취하기 어렵지만, 벽 등에 기대어
체중을 실으면 자연스러운 인상을 표현할 수 있습니다.

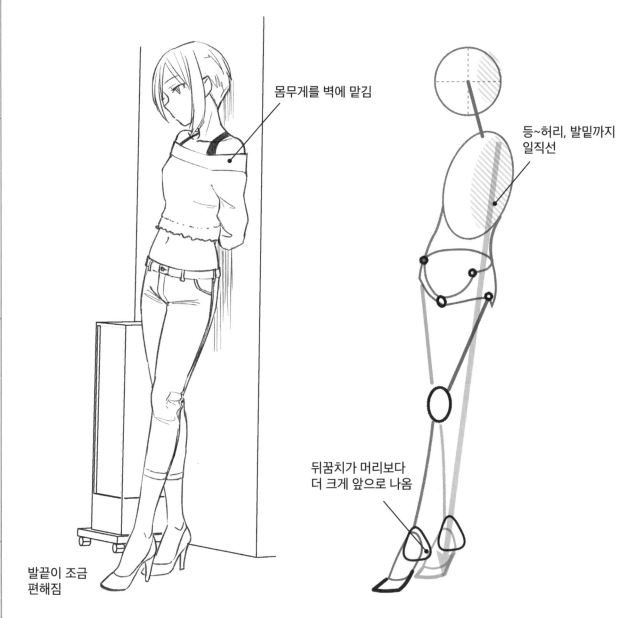

몸무게를 벽에 맡김

등~허리, 발밑까지
일직선

뒤꿈치가 머리보다
더 크게 앞으로 나옴

발끝이 조금
편해짐

기대어 쉬는 포즈. 등과 앞뒤로 비켜 놓은 다리까지 이 세 점이 몸무게를 지탱합니다. 힐을 신고 섰을 때는 발끝으로 균형을 잡아야 해서 긴장감이 생기지만, 벽에 체중을 실으면 발끝의 부담이 줄어서 조금 편안하게 보이게 됩니다.

왼쪽 포즈를 간략하게 표현한 것. 허리 뒤로 손을 돌려 몸을 지탱하는 것도 있어서, 막대기처럼 똑바른 상태에서 비스듬하게 몸이 기웁니다. 힐을 신고 있지 않은 상태에서 기대는 포즈(P28)와의 차이를 비교해봅시다.

힐에 익숙하지 않은 사람의 선 자세

힐을 신고 걷는 것에 익숙하지 않은 경우, 균형을 잡으면서 조심
조심 걷는 몸짓이 나타나게 됩니다.

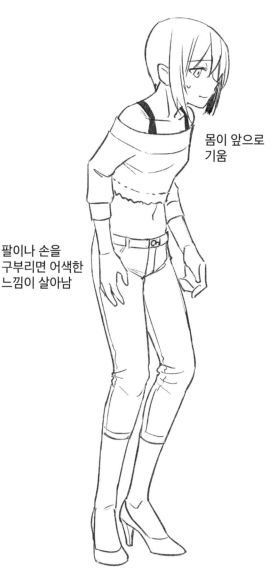

몸이 앞으로
기움

팔이나 손을
구부리면 어색한
느낌이 살아남

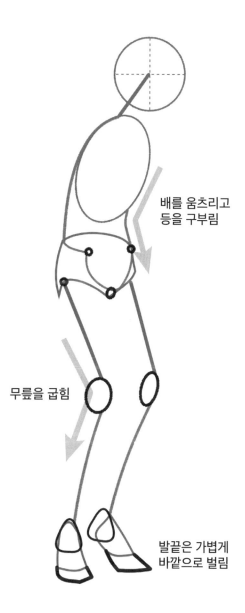

배를 움츠리고
등을 구부림

무릎을 굽힘

발끝은 가볍게
바깥으로 벌림

힐을 신으면 강제적으로 뒤꿈치가 들려
올라가므로 익숙하지 않을 때는 몸을 앞
으로 기울여서 균형을 잡으려고 합니다.
무릎을 굽히고, 허리를 뒤로 당겨서 조금
이라도 안정감을 찾으려고 하는 무의식
적인 행동이 드러나게 되지요.

왼쪽 포즈를 간략하게 표현한 것. 무릎
을 굽히거나 등을 구부리는 등, 안정감
을 얻기 위한 몸짓을 무의식적으로 취하
기에 몸을 똑바로 펼 수 없습니다.

머리를 괴는 몸짓

손으로 지탱하다

팔꿈치로 아래를 짚은 쪽의 어깨가 조금 앞으로 나옵니다. 턱을 괴는 자세에서는 몸이 다소 앞으로 기울어지게 됩니다. 쇄골 위의 옴폭 파인 부분이 넓게 보입니다.

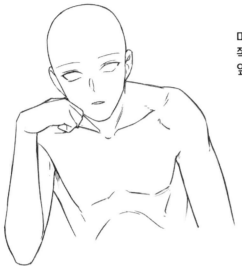

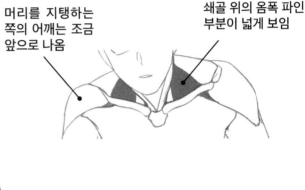

머리를 지탱하는 쪽의 어깨는 조금 앞으로 나옴

쇄골 위의 옴폭 파인 부분이 넓게 보임

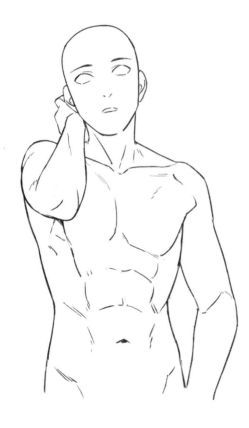

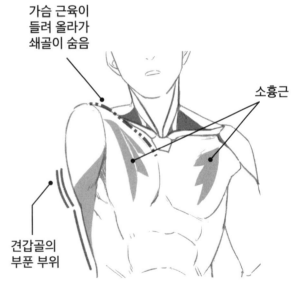

가슴 근육이 들려 올라가 쇄골이 숨음

소흉근

견갑골의 부푼 부위

목에 손을 대거나, 머리의 무게를 지탱하는 몸짓. 팔을 위로 올리기 때문에 가슴 근육이 변형되는 점을 잊지 않고 묘사해야 합니다. 올라간 팔 아래로는 견갑골의 부푼 부위도 보이게 됩니다.

무릎으로 지탱하다

무릎을 모아 쪼그리고 앉는 자세를 취하면, 무릎 위에
팔짱을 끼고 머리를 얹을 수 있는 높이가 됩니다.

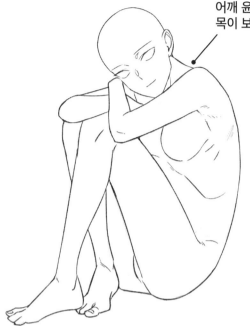

어깨 윤곽 바로 너머에
목이 보임

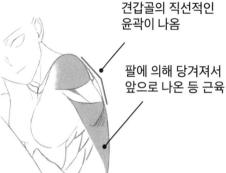

견갑골의 직선적인
윤곽이 나옴

팔에 의해 당겨져서
앞으로 나온 등 근육

어깨를 살짝 움츠리는 자세이기에 어깨 윤곽
저편에 바로 목이 나오는 것처럼 보이게 됩
니다. 팔짱을 낀 팔에 이끌려서 등 근육이 앞으
로 나오고, 등 상단부에는 견갑골의 직선적인
윤곽이 나타납니다.

벽에 기대어 지탱하다

벽에 머리를 기댈 때, 어깨도 같이 기대는 것이
자연스러운 인상을 줍니다.

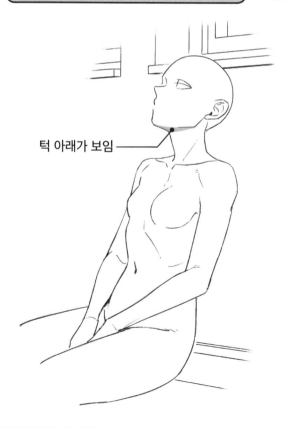

턱 아래가 보임

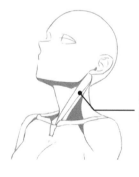

목덜미(흉쇄유돌근)가
늘어나 도드라지게 보임

머리를 벽에 기대면, 목덜미(흉쇄유돌근)가
늘어나서 겉으로 드러나게 됩니다. 귀 뒤편에
서 쇄골 중심으로 늘어나는 목덜미의 형태를
파악하여 그림을 그립시다. 또한 머리를 뒤로
쓰러뜨림으로써 턱 아래가 보인다는 것도 잊
지 말고 그려야 합니다.

휴식을 취할 때의 몸짓 & 개인적인 버릇

업무 중 휴식

사람은 줄곧 같은 자세만 취하면 피곤해지므로 몸의 긴장을 풀려고 잠시 휴식을 취하려는 몸짓을 보이게 됩니다. 이런 것을 관찰하여 그리는 것도 자연스러운 인상을 만드는 데 도움이 된답니다.

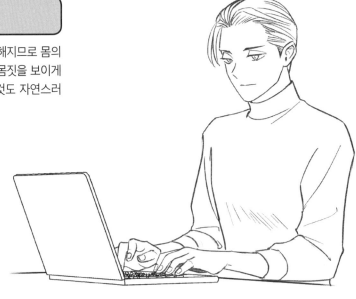

오른쪽 그림은 컴퓨터 앞에 앉은 자세. 등을 쭉 펴고, 팔꿈치를 살짝 옆구리에 대고 있습니다. 차분하게 작업하는 장면이라면 이 정도로 충분하지만, 「자연스러움」만 보면 조금 딱딱한 감이 있지요.

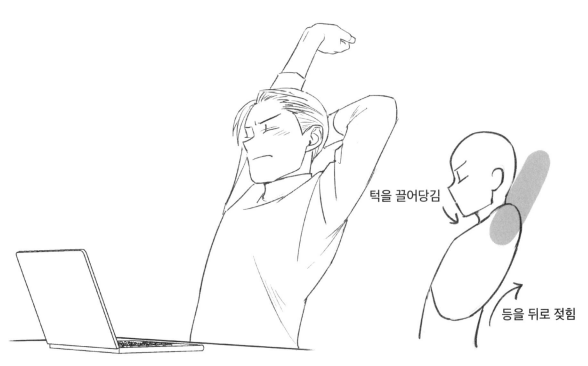

턱을 끌어당김

등을 뒤로 젖힘

작업을 하다 힘들 때 기지개를 켜는 몸짓. 몸을 뒤로 젖히지만, 머리를 기댈 장소가 없기에 턱을 살짝 끌어당기게 됩니다. 턱을 위로 드는 경우, 의자 뒤편에 머리를 대는 헤드레스트 등이 있으면 자연스럽습니다.

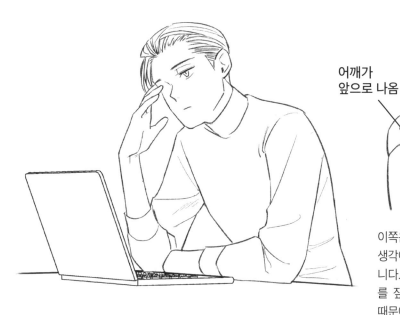

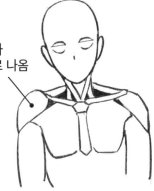

어깨가
앞으로 나옴

이쪽은 작업하던 손을 잠시 쉬며, 생각에 잠겨 화면을 보는 모습입니다. 무의식적으로 손으로 머리를 짚거나, 팔로 몸을 지탱하기 때문에 키보드에서 손을 떼게 됩니다.

등을 굽히는 버릇

집중할 때, 등이 구부러지거나 다리를 의자에 얹는 등 개인의 버릇이 나타나곤 합니다. 이런 점을 그림에 넣으면 자연스러움만이 아니라 캐릭터의 개성도 표현할 수 있어요.

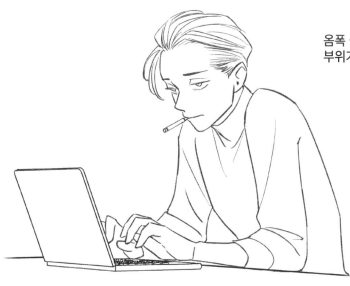

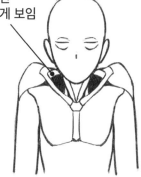

옴폭 들어간
부위가 크게 보임

어깨를 움츠려 등을 굽히는 버릇이 있는 사람. 등이 둥그름해져서 상반신이 앞으로 기울고, 어깨가 들려 올라가기에 쇄골 위의 옴폭 들어간 부분이 크게 보이게 됩니다.

일상생활 속 「동시에 하는 몸짓」

복수의 행동을 조합하여 그리기

일상생활 속에서는 뭔가를 하면서 다른 일을 하는 경우가 많습니다. 여기서는 머리를 땋는 모습과 함께 여러 몸짓을 조합하는 예를 살펴봅시다.

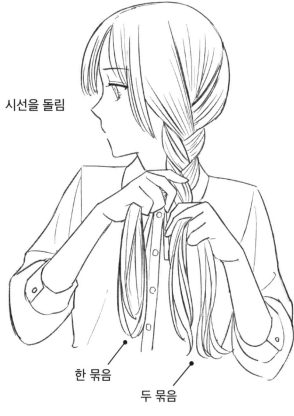

시선을 돌림

한 묶음

두 묶음

세 갈래로 머리를 땋는 기본적인 모습. 머리칼을 한쪽 손에 한 묶음, 또 다른 한 손에 두 묶음을 쥐고 머리를 땋고 있습니다. 머리칼 묶음이 뒤섞이지 않도록 손가락으로 나누어 쥐고 있는 모습을 그리면 더욱 현실적인 느낌이 들게 됩니다.

익숙하지 않다면 머리를 땋는 것을 일일이 살펴야 하지만, 익숙하면 머리를 보지도 않고 땋을 수 있습니다. 시선을 땋는 머리에서 벗어나게 하는 편이 자연스러운 인상을 줄 수 있습니다.

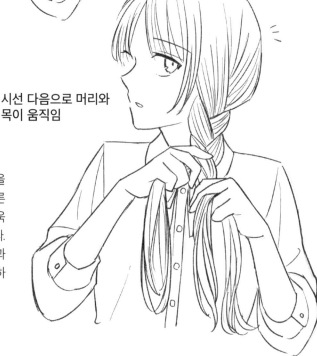

시선 다음으로 머리와 목이 움직임

머리를 땋으면서 다른 무언가에 한눈을 파는 모습. 이처럼 머리를 땋으며 다른 행동을 동시에 하는 몸짓을 그리면, 더욱 자연스럽고 친근한 인상을 줄 수 있습니다. 우선 시선을 움직이게 하고, 다음에 목과 얼굴이 그쪽으로 향하는 모습을 상상하며 그려봅시다.

이 그림은 양치질을 하면서 머리를 땋는 모습입니다. 이를 닦는 도중에 다른 작업을 하는 탓에 칫솔을 입에 문 채 칫솔질을 하지 못하고 있습니다. 효율을 고려하지 않아 제대로 움직일 수 없는 좀 어설픈 캐릭터의 인상을 주지요. 잠이 덜 깬 멍한 표정과 함께 그리면 더욱 캐릭터의 개성과 일상적인 분위기를 낼 수 있답니다.

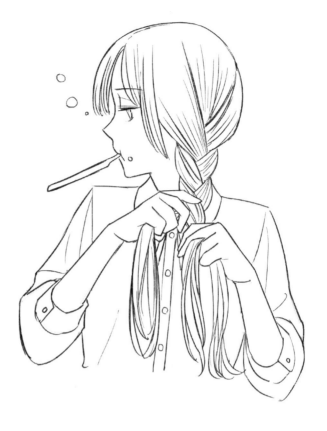

머리를 땋는 중에 갈라진 머리칼을 발견한 모습. 작업 중, 뜻밖의 일에 신경을 쓰느라 손이 멈추게 되는 그런 소소한 몸짓을 넣으면 더욱 인간다운 움직임을 보일 수 있어요.

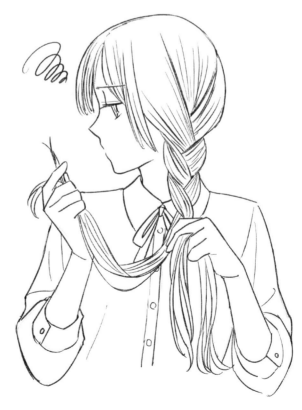

이 책에 수록된 컷의 신체 비율

인물의 머리를 기준으로 「신장은 머리 몇 개분」
이라고 세어서 비율을 표시하는 것을 「등신」이라
고 부릅니다. 등신 비율을 파악해 두면, 균형감
있는 인물 일러스트를 그리는 데 도움이 됩니다.
이 책에서는 7등신~8등신의 인물을 중심으로
싣고 있습니다(일부 예외도 있음).

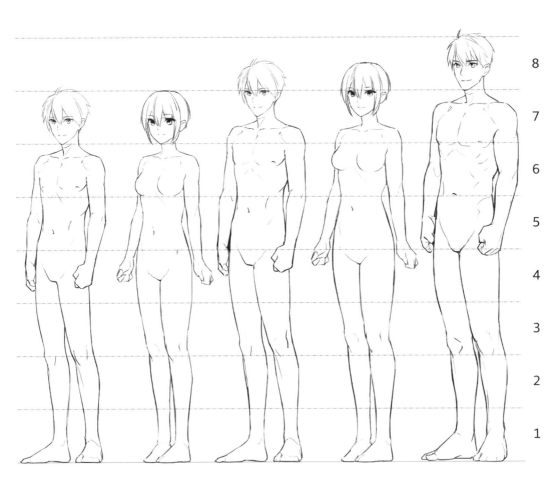

7등신
(소년, 10대 소녀)

7.5등신
(10대 소년, 성인 여성)

8등신
(성인 남성)

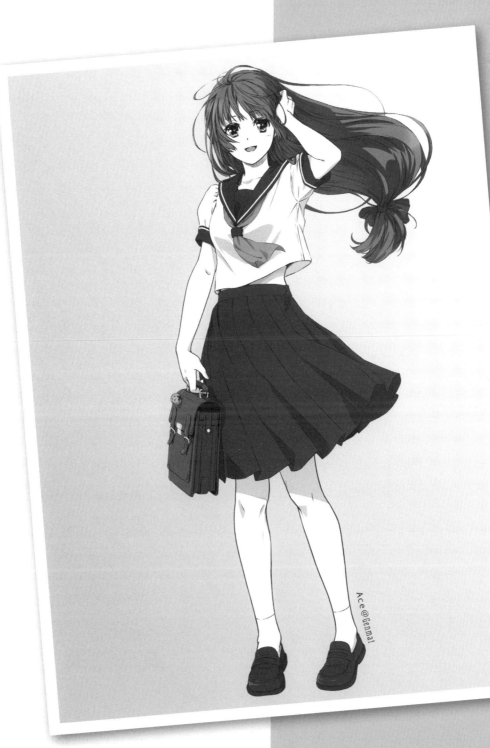

기본적인 몸짓

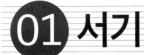 # 서기

제 *1* 장 │ 기본적인 몸짓

제 *2* 장 │ 일상생활 속의 몸짓

제 *3* 장 │ 친구 · 가족과 지낼 때

제 *4* 장 │ 연인들의 일상적인 몸짓

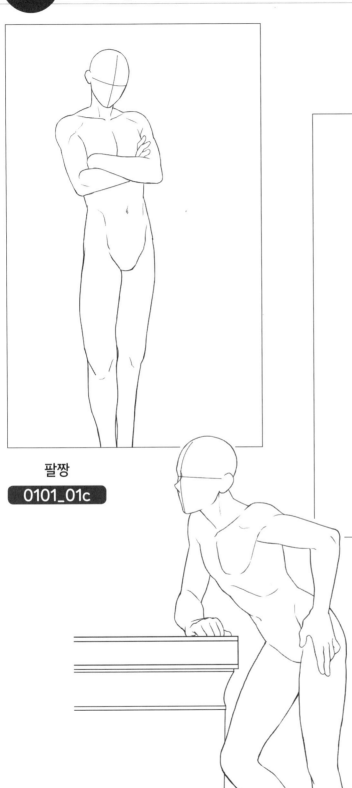

팔짱

0101_01c

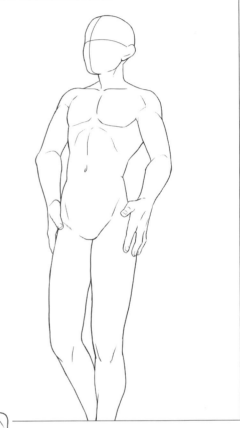

허리에 손

0101_02c

손으로 짚기

0101_03c

42

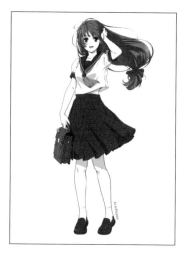

가방을 손에

이 포즈를 살린 일러스
트 작례는 P41.

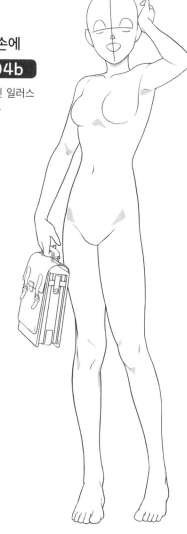

돌아보기

0101_05c

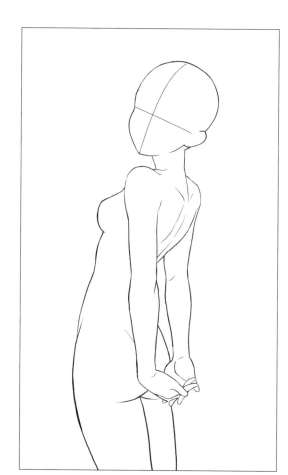

제 **1** 장 │ 기본적인 몸짓

제 **2** 장 │ 일상생활 속의 몸짓

제 **3** 장 │ 친구·가족과 지낼 때

제 **4** 장 │ 연인들의 일상적인 몸짓

제**1**장 | 기본적인 몸짓

제**2**장 | 일상생활 속의 몸짓

제**3**장 | 친구·가족과 지낼 때

제**4**장 | 연인들의 일상적인 몸짓

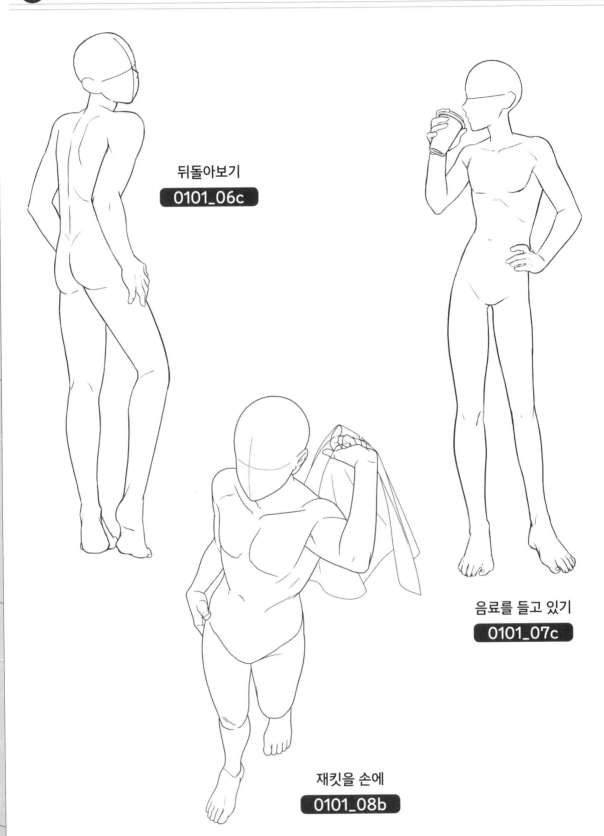

뒤돌아보기
0101_06c

음료를 들고 있기
0101_07c

재킷을 손에
0101_08b

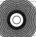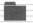

제 **1** 장 기본적인 몸짓

제 **2** 장 일상생활 속의 몸짓

제 **3** 장 친구·가족과 지낼 때

제 **4** 장 연인들의 일상적인 몸짓

시치미 떼며 서기

0101_09b

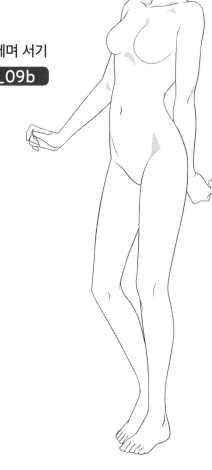

벽에 등을 기대어 서기

0101_10c

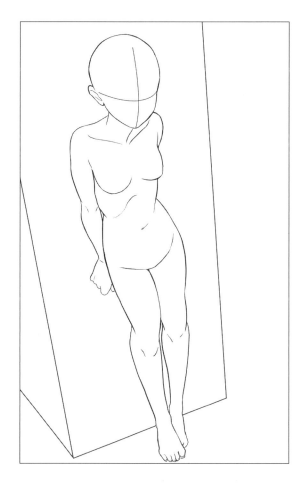

01 서기

로우앵글
(밑에서 올려다보는 구도)

0101_11c

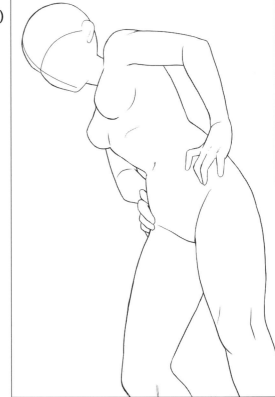

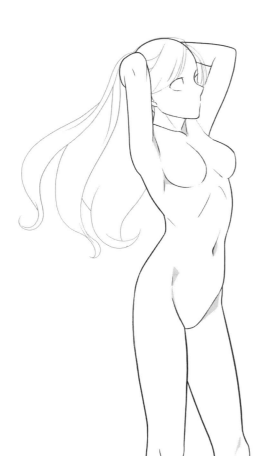

머리칼 쓸어올리기

0101_12b

02 앉기

 Chapter01→ 02 폴더

책상다리로 앉기

0102_01c

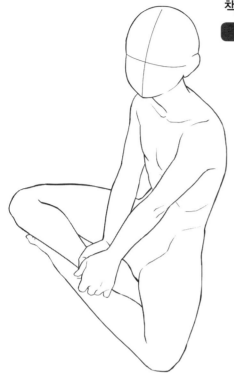

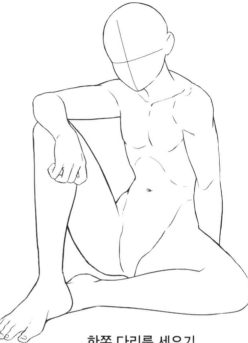

한쪽 다리를 세우기

0102_02c

쪼그려 앉기 1

0102_03b

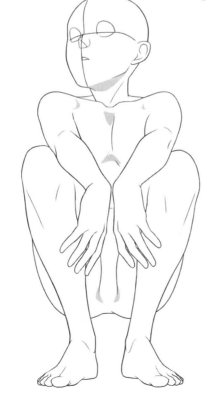

02 앉기

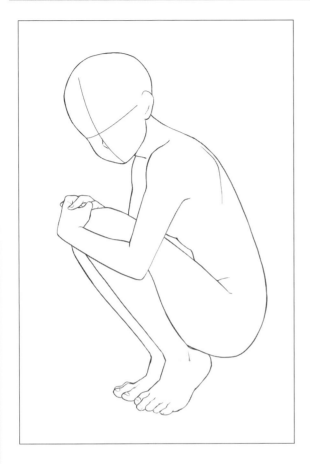

쪼그려 앉기 2

0102_04c

기지개 켜기

0102_05c

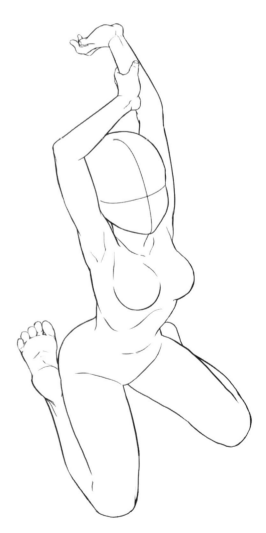

베개 껴안기

0102_06c

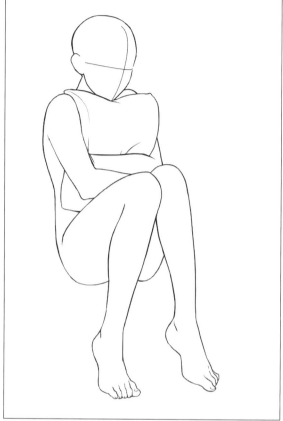

옆으로 앉기

0102_07b

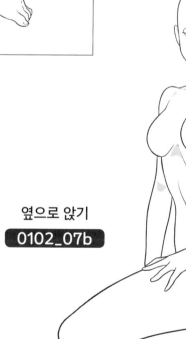

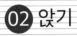
02 앉기

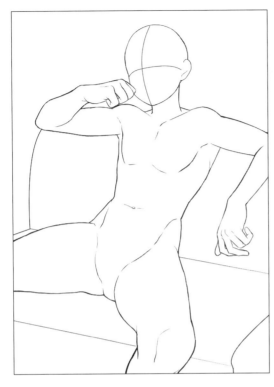

소파에서 쉬기

0102_08c

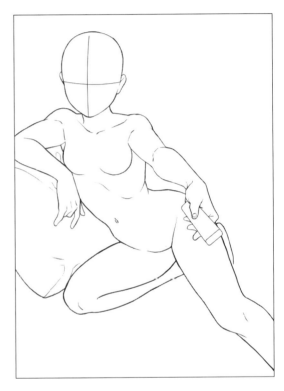

리모컨 조작

0102_09c

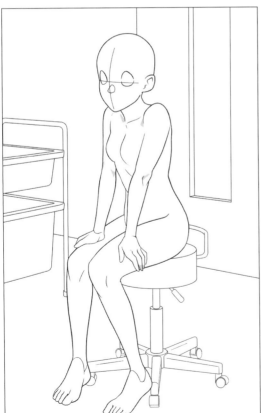

스툴에 앉기

0102_10b

등받이를 앞으로
해서 앉기

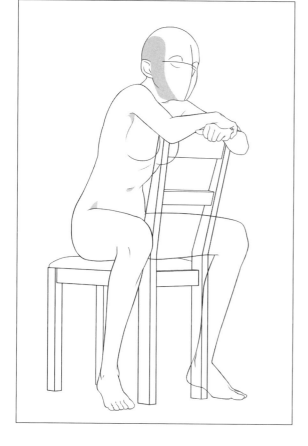

바 카운터
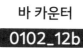

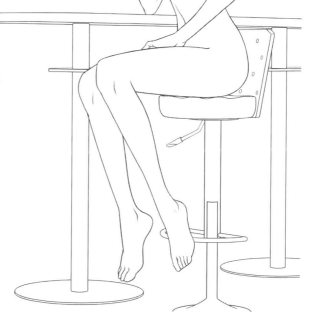

02 앉기

모니터 바라보기

0102_13b

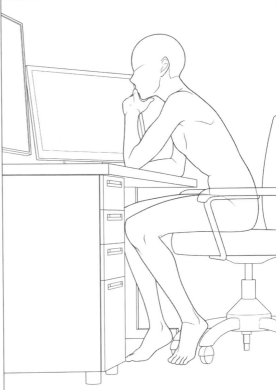

책상에 다리 얹기

0102_14b

이 포즈를 살린 일러스트
작례는 P4.

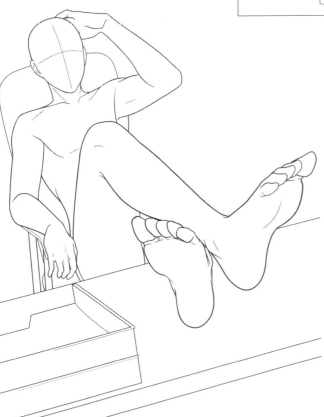

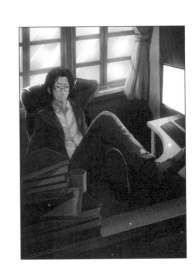

하이앵글
(위에서 내려다보는 구도)
0102_15c

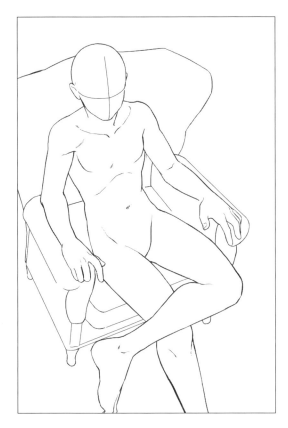

다리 꼬기
0102_16b

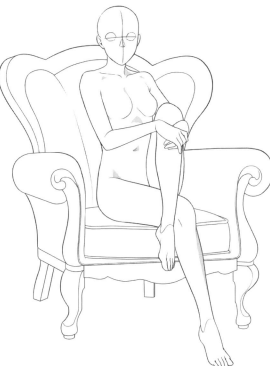

편하게 앉기
0102_17b

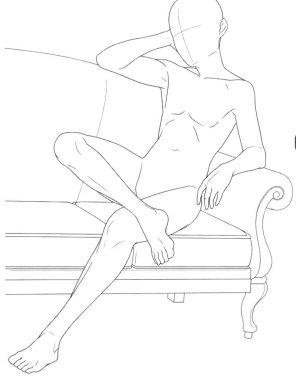

03 눕기

엎드려 눕기
0103_01c

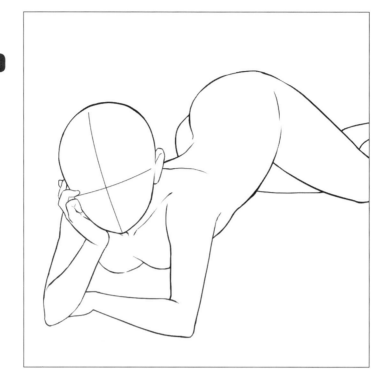

다리 꼬기
0103_02c

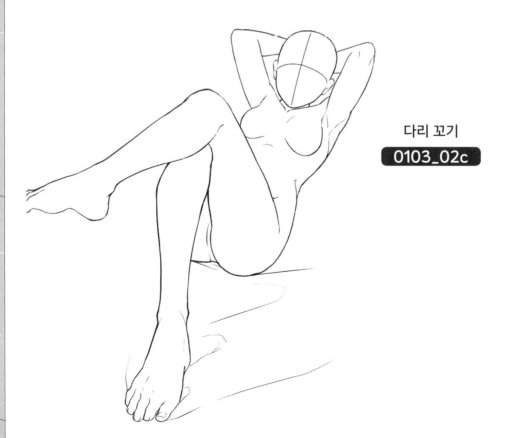

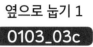

옆으로 눕기 1

0103_03c

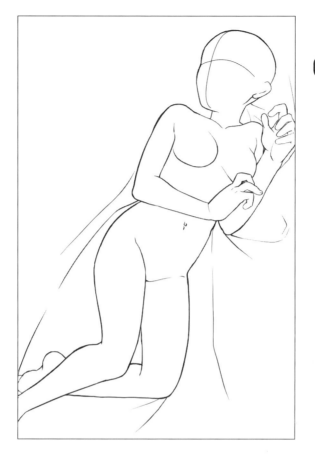

옆으로 눕기 2

0103_04d

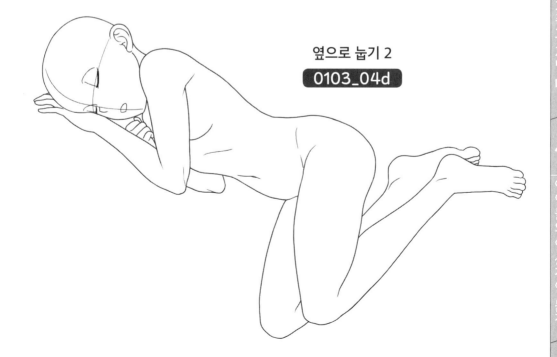

03 눕기

리모컨 조작
0103_05c

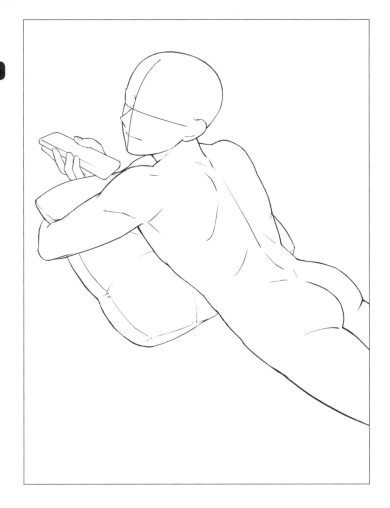

누워서 독서
0103_06c

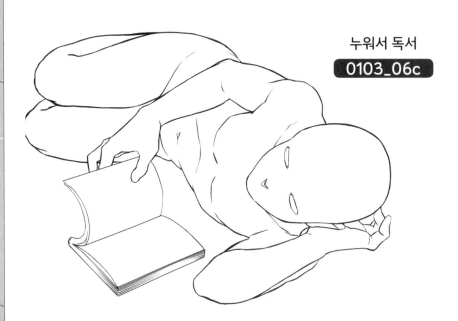

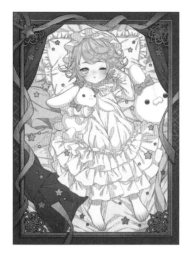

인형과 함께

0103_07c

이 포즈를 살린 일러스트
작례는 P7.

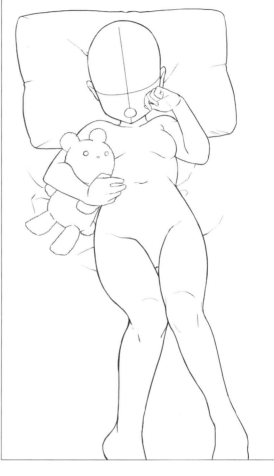

더위 식히기

0103_08c

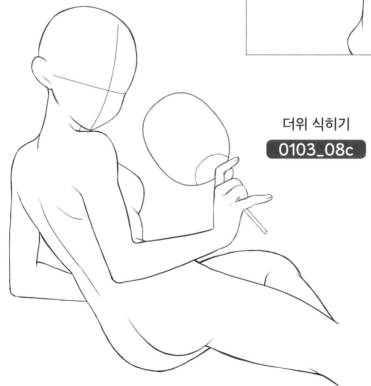

03 눕기

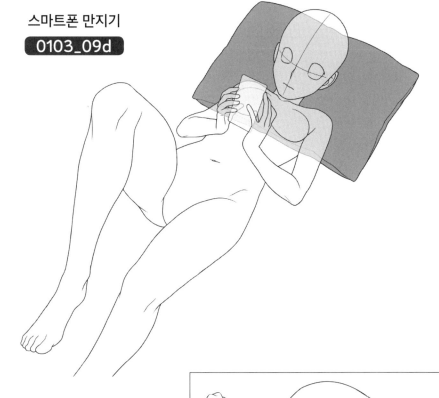

스마트폰 만지기
0103_09d

소파에 눕기 1
0103_10c

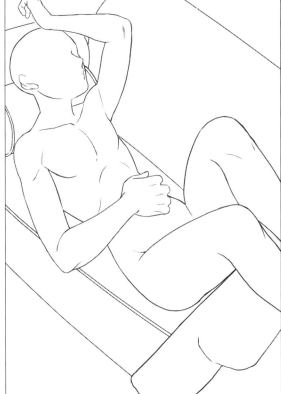

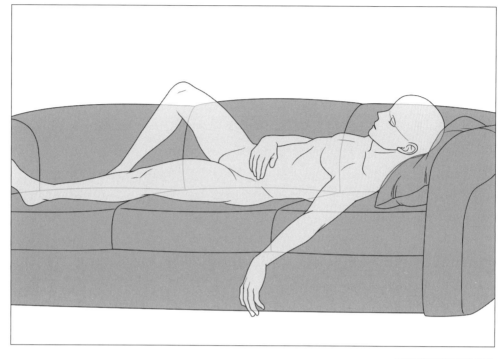

소파에 눕기 2 **0103_11d**

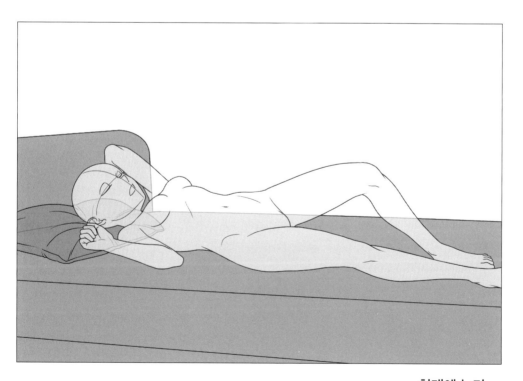

침대에 눕기
0103_12d

04 걷기

자연스럽게 걷기

0104_01b

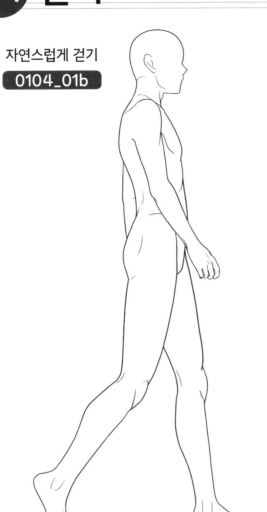

뒷모습 1

0104_02b

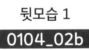

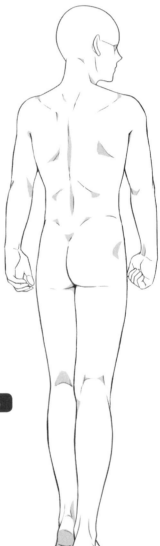

뒷모습 2

0104_03b

손목시계 보기

0104_04b

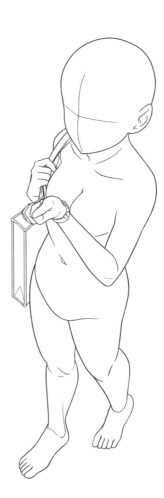

제 **1** 장 | 기본적인 몸짓

제 **2** 장 | 일상생활 속의 몸짓

제 **3** 장 | 친구·가족과 지낼 때

제 **4** 장 | 연인들의 일상적인 몸짓

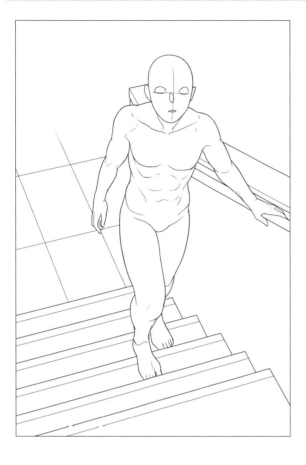

계단 올라가기

0104_05b

계단 내려가기

0104_06b

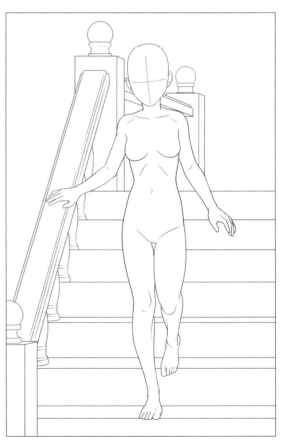

뒤돌아보기

0104_07d

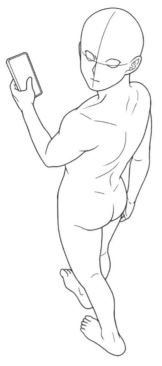

횡단보도

0104_08b

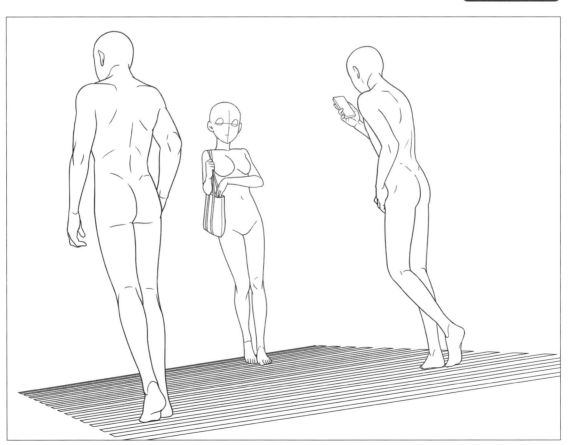

05 심정이 드러나는 몸짓

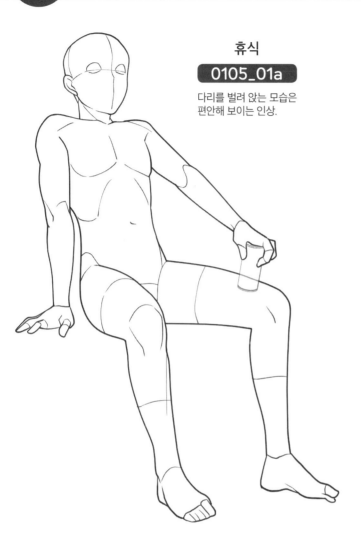

휴식

0105_01a

다리를 벌려 앉는 모습은
편안해 보이는 인상.

따분함

0105_02a

머리를 만지작거리는 행동
이 따분한 분위기를 연출.

불안

0105_03a

입에 손을 댄 몸짓은 생각
에 잠기거나 걱정거리를
품은 인상을 줌.

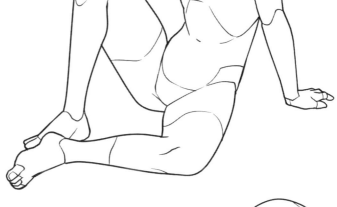

기다리기

0105_04a

기다리느라 따분한 인상.

망설임

0105_05a

팔짱을 껴서 살짝 경계
하는 인상도 줄 수 있음.

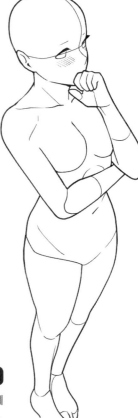

제 **1** 장 | 기본적인 몸짓

제 **2** 장 | 일상생활 속의 몸짓

제 **3** 장 | 친구·가족과 지낼 때

제 **4** 장 | 연인들의 일상적인 몸짓

05 심정이 드러나는 몸짓

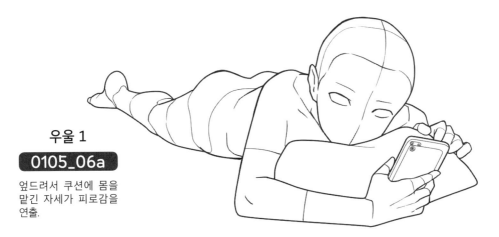

우울 1

0105_06a

엎드려서 쿠션에 몸을
맡긴 자세가 피로감을
연출.

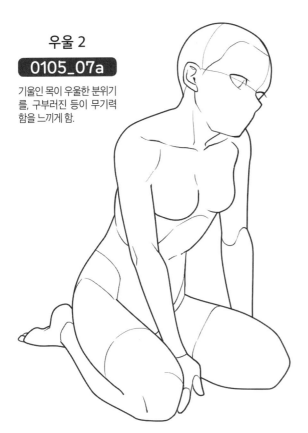

우울 2

0105_07a

기울인 목이 우울한 분위기
를, 구부러진 등이 무기력
함을 느끼게 함.

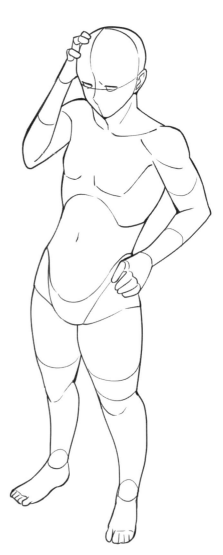

짜증

0105_08a

머리를 긁적이는 모습은
짜증과 초조함을 품은
인상을 줌.

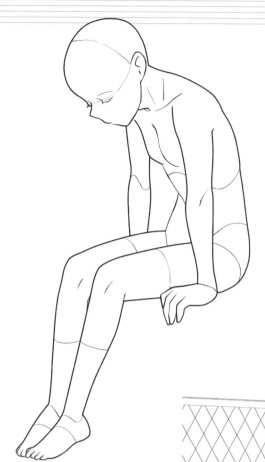

울적함

0105_09a

머리를 축 늘어뜨린 포
즈는 울적한 심정을 느
끼게 한다. 이 포즈를 살
린 일러스트 작례는 P2.

완전히 지침

0105_10a

턱을 치켜들면 운동 등으
로 인해 숨이 턱턱 차오르
는 인상을 줌.

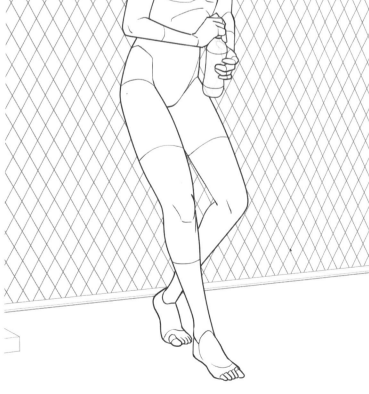

제 **1** 장 기본적인 몸짓

제 **2** 장 일상생활 속의 몸짓

제 **3** 장 친구·가족과 지낼 때

제 **4** 장 연인들의 일상적인 몸짓

05 심정이 드러나는 몸짓

제 *1* 장 | 기본적인 몸짓

제 *2* 장 | 일상생활 속의 몸짓

제 *3* 장 | 친구·가족과 지낼 때

제 *4* 장 | 연인들의 일상적인 몸짓

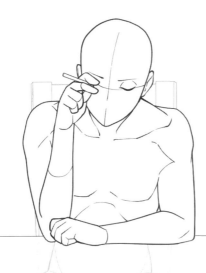

괴로움을 참기

0105_11a

미간에 손을 대는 몸짓은 감정을 숨기거나, 괴로움을 참는 인상을 줌.

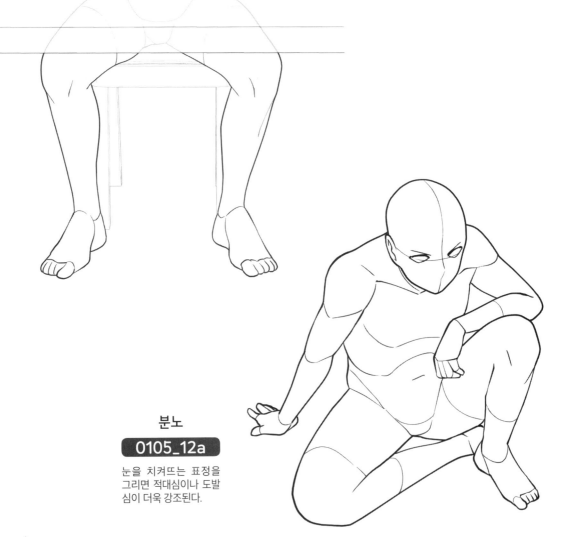

분노

0105_12a

눈을 치켜뜨는 표정을 그리면 적대심이나 도발심이 더욱 강조된다.

제 **2** 장

일상생활 속의 몸짓

01 독서

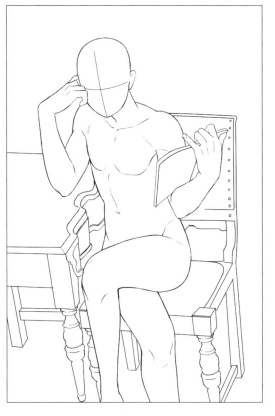

한쪽 팔꿈치를 괴기

0201_01c

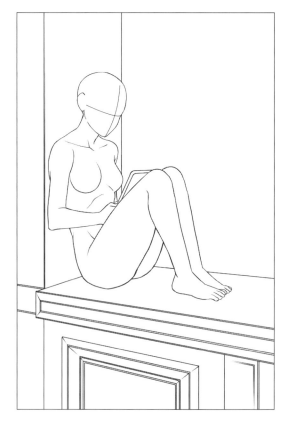

기대기

0201_02c

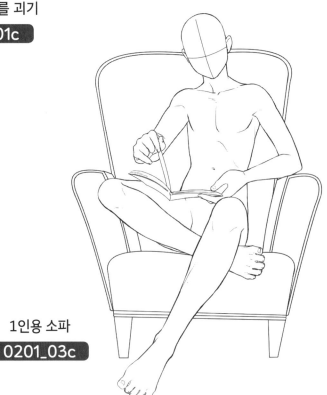

1인용 소파

0201_03c

책장에 책 돌려놓기

0201_04c

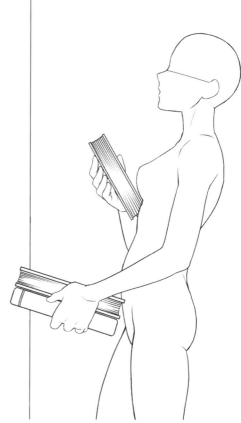

독서에 지침

0201_05c

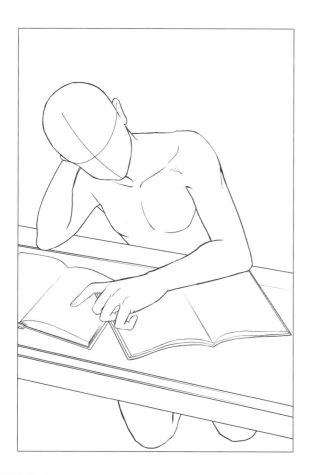

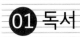

01 독서

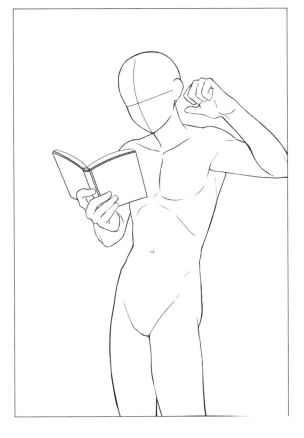

서서 읽기

0201_06c

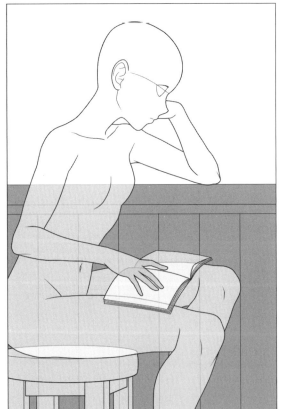

스툴에 앉아 독서

0201_07d

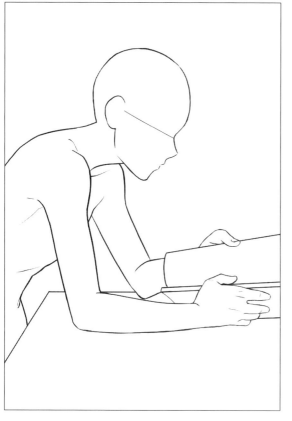

책상에 앉아 읽기
0201_08c

그림책 펼치기

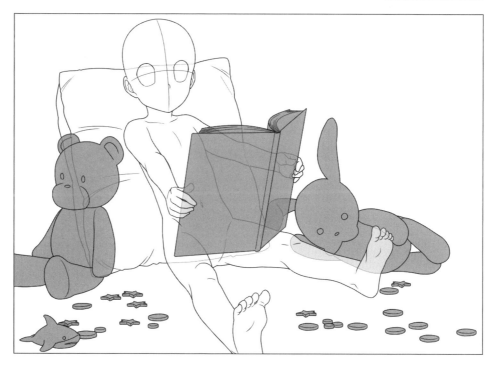

02 필기

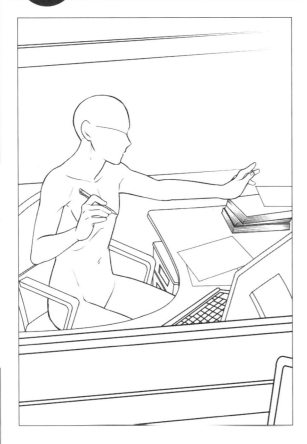

데스크 워크

`0202_01c`

조사

`0202_02c`

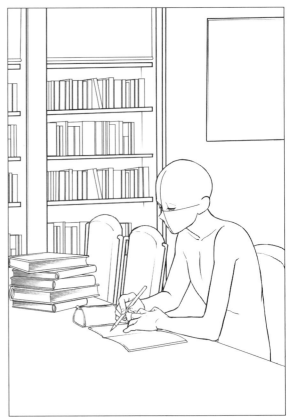

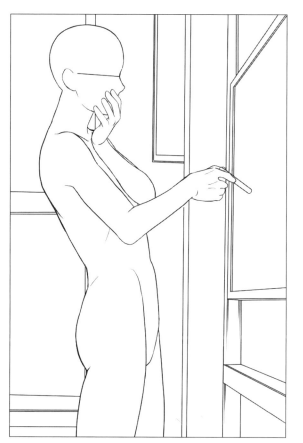

칠판에 쓰기

0202_03c

책상 앞에서 글쓰기

0202_04c

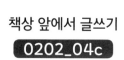

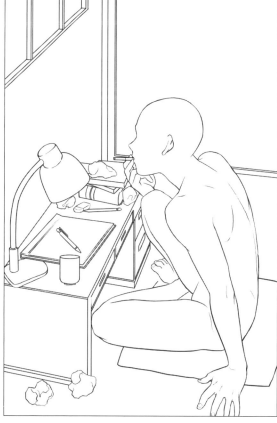

제1장 기본적인 몸짓

제2장 일상생활 속의 몸짓

제3장 친구·가족과 지낼 때

제4장 연인들의 일상적인 몸짓

02 필기

전화 중에 메모

0202_05c

스케치

0202_06c

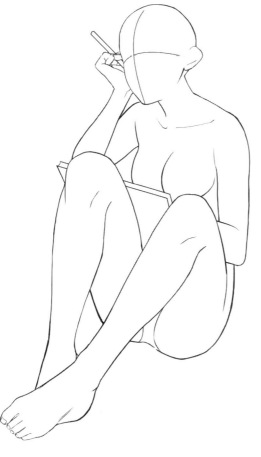

제**1**장 기본적인 몸짓

제**2**장 일상생활 속의 몸짓

제**3**장 친구·가족과 지낼 때

제**4**장 연인들의 일상적인 몸짓

스프레이로 그리기

0202_07c

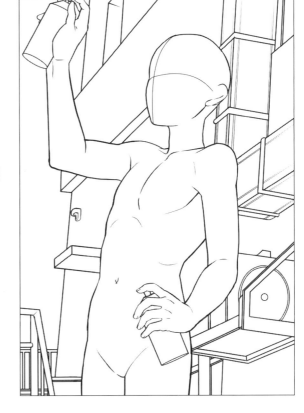

땅바닥에 그리기

0202_08c

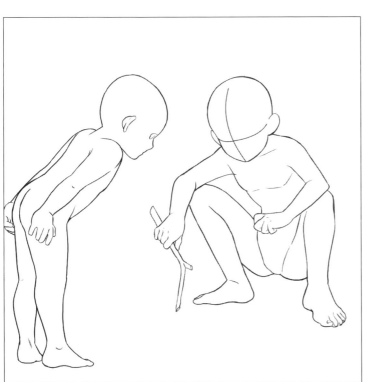

03 식사 준비

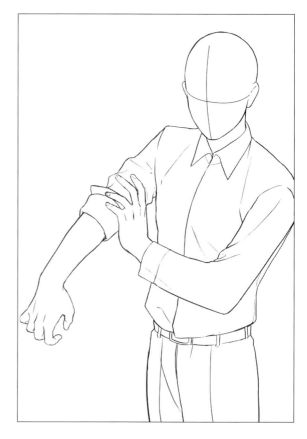

팔 걷기

0203_01c

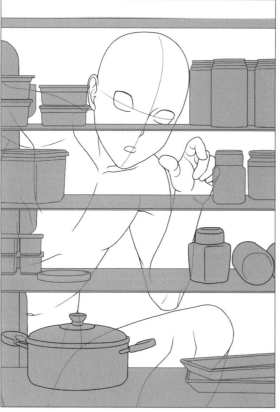

식재료를 찾기

0203_02d

앞치마 매기

0203_03c

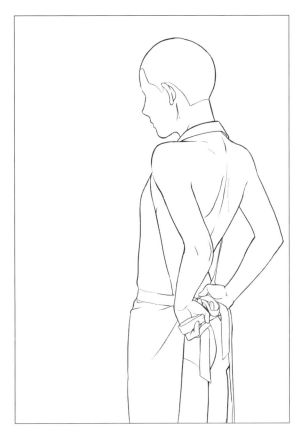

껍질 까기

0203_04c

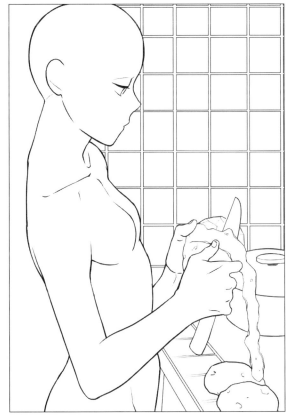

03 식사 준비

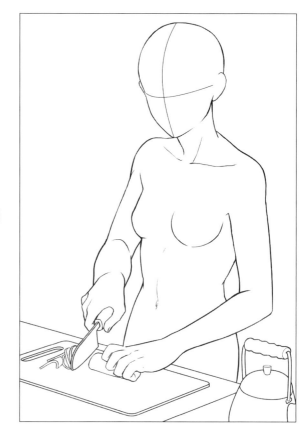

채썰기 1

0203_05c

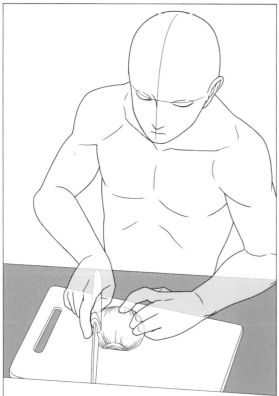

채썰기 2

0203_06d

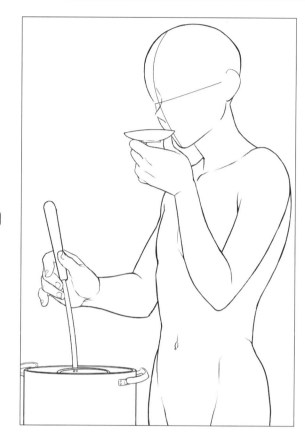

간보기
0203_07c

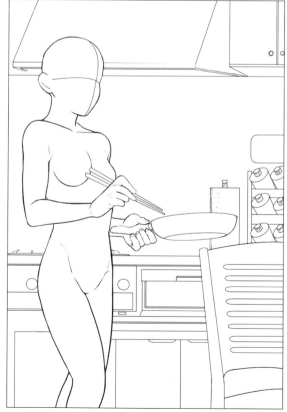

프라이팬으로 조리
0203_08c

03 식사 준비

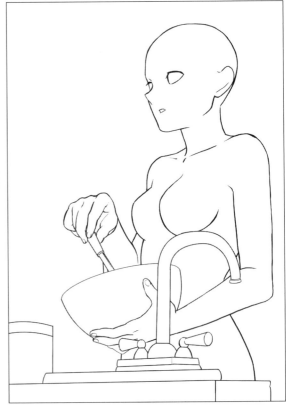

볼 안에 넣고 휘젓기
0203_09c

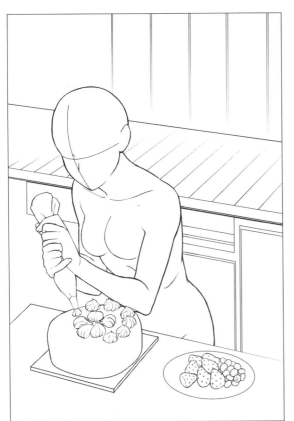

데코레이션
0203_10c

마무리
0203_11d

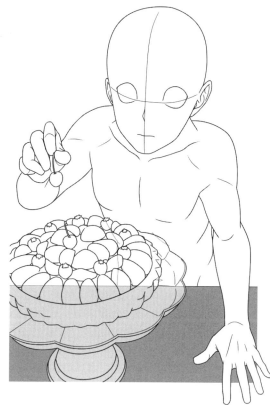

커피 내리기
0203_12d

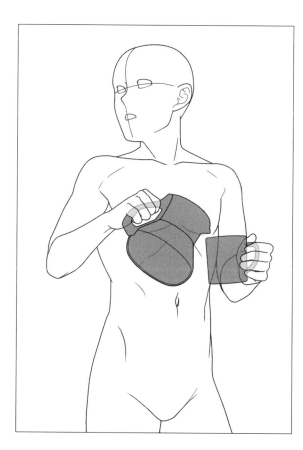

04 먹기

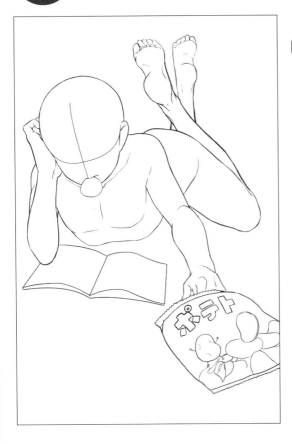

포테토칩

0204_01c

아이스크림

0204_02c

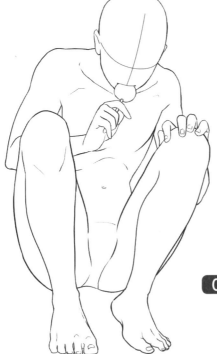

캔디

0204_03c

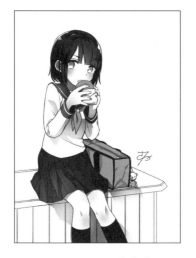

햄버거

0204_04c

이 포즈를 살린 일러스트
작례는 P69.

라면

0204_05c

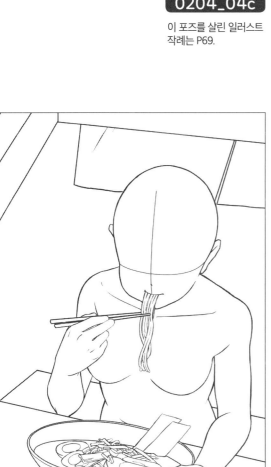

제 **1** 장 기본적인 몸짓

제 **2** 장 일상생활 속의 몸짓

제 **3** 장 친구 · 가족과 지낼 때

제 **4** 장 연인들의 일상적인 몸짓

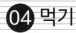

04 먹기

디저트
0204_06c

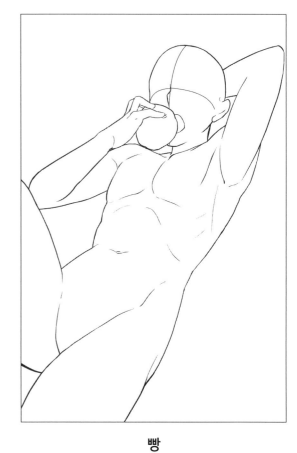

빵
0204_07c

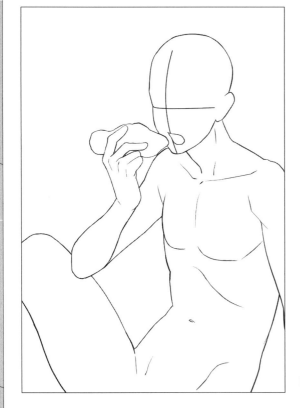

핫도그
0204_08c

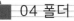

양식 1

0204_09d

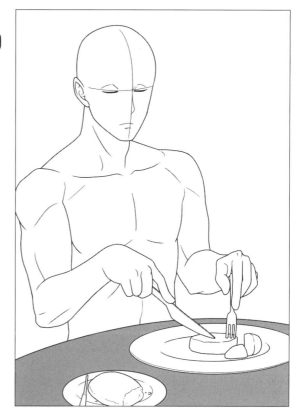

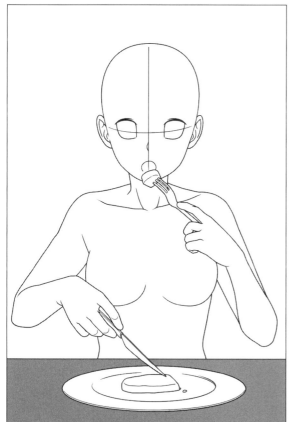

양식 2

0204_10d

제 1 장 | 기본적인 몸짓

제 2 장 | 일상생활 속의 몸짓

제 3 장 | 친구 · 가족과 지낼 때

제 4 장 | 연인들의 일상적인 몸짓

04 먹기

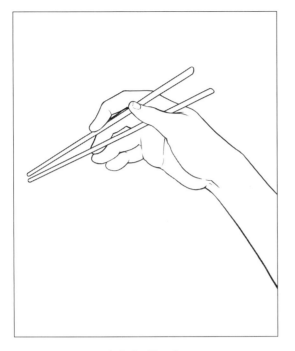

젓가락 쥐는 손 1

0204_11c

젓가락 쥐는 손 2

0204_12c

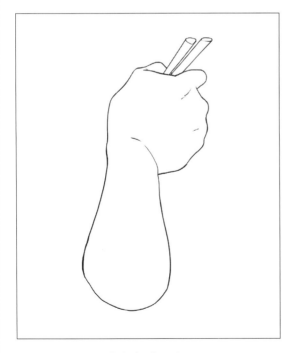

젓가락 쥐는 손 3

0204_13c

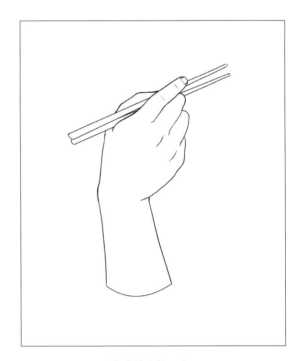

젓가락 쥐는 손 4

0204_14c

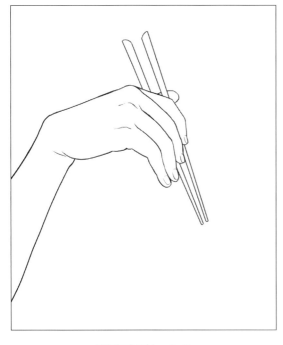

젓가락 쥐는 손 5

0204_15c

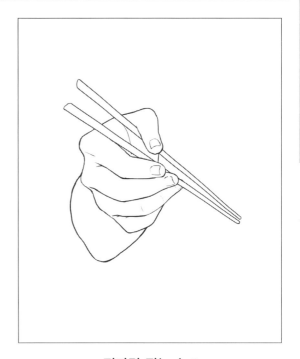

젓가락 쥐는 손 6

0204_16c

젓가락 쥐는 손 7

0204_17c

젓가락 쥐는 손 8

0204_18c

05 마시기

뜨거운 음료
0205_01c

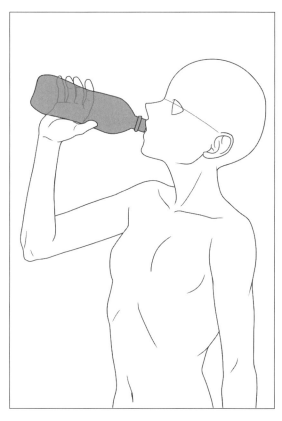

페트병 1
0205_02d

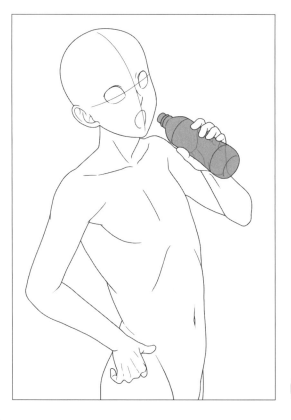

페트병 2
0205_03d

컵에 든 음료
0205_04c

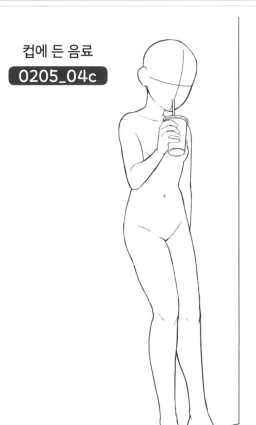

캔 음료
0205_05c

티타임
0205_06c

이 포즈를 살린 일러스트
작례는 P6.

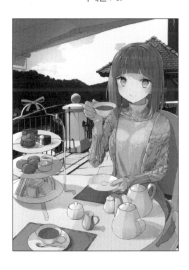

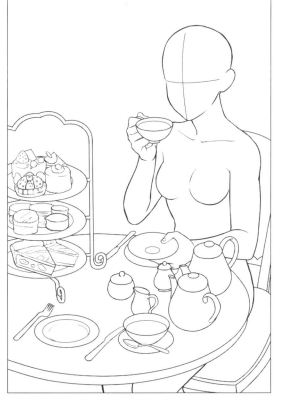

제**1**장 기본적인 몸짓

제**2**장 일상생활 속의 몸짓

제**3**장 친구·가족과 지낼 때

제**4**장 연인들의 일상적인 몸짓

05 마시기

와인잔

0205_07c

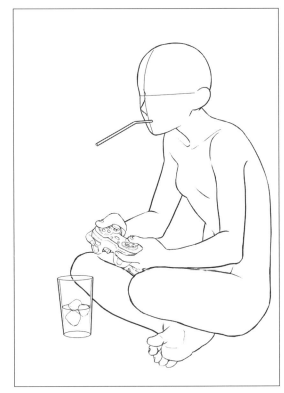

게임 중

0205_08c

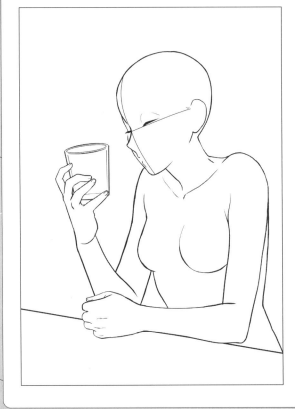

카운터에서 한 잔

0205_09c

고주망태

0205_10c

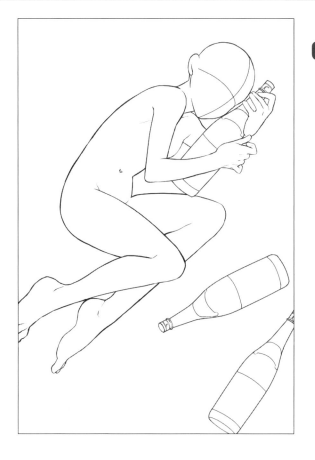

술에 잔뜩 취함

0205_11d

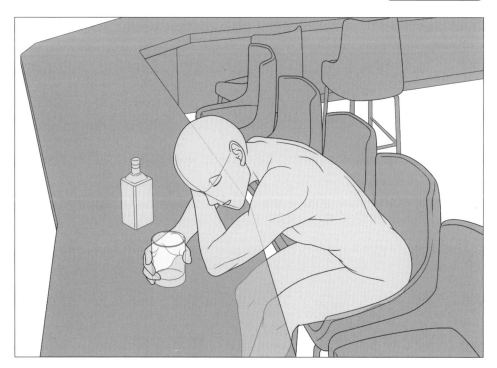

06 흡연

쪼그려 담배 피우기

`0206_01b`

앉아서 담배 피우기

`0206_02b`

성냥으로 불붙이기

`0206_03b`

소파에서 흡연

0206_04b

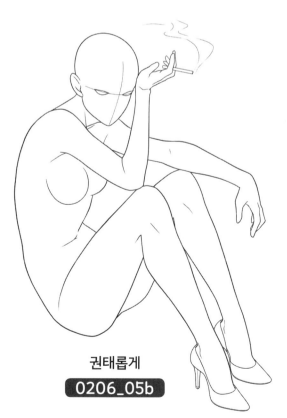

권태롭게

0206_05b

07 노래하기

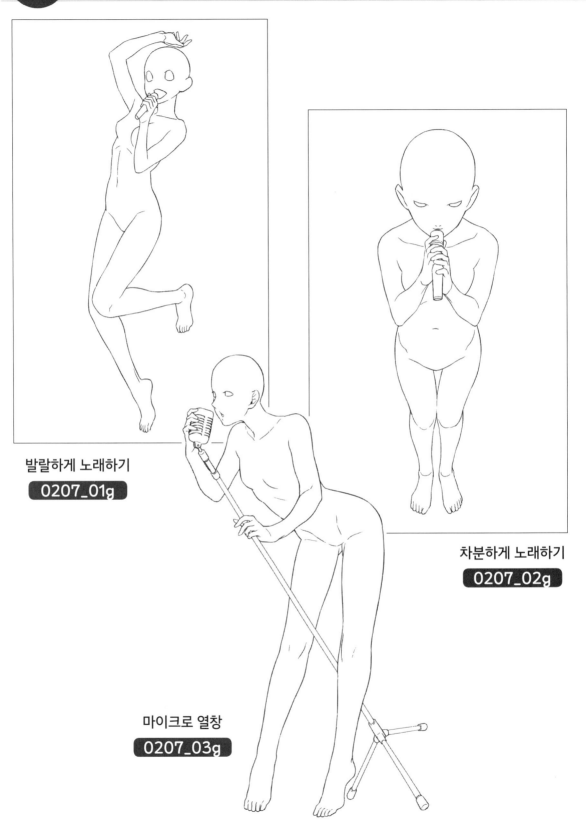

발랄하게 노래하기
0207_01g

차분하게 노래하기
0207_02g

마이크로 열창
0207_03g

제1장 기본적인 몸짓

제2장 일상생활 속의 몸짓

제3장 친구 · 가족과 지낼 때

제4장 연인들의 일상적인 몸짓

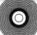 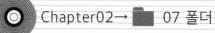

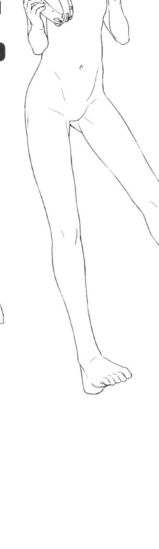

탬버린을 흔들며
즐겁게
0207_04g

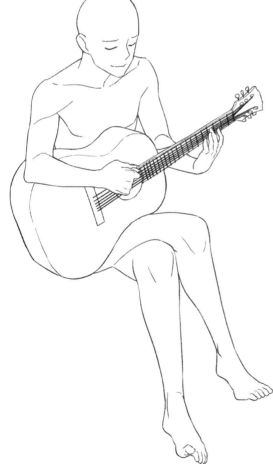

기타를 연주하면서
0207_05g

 노래하기

기타 치며 열창

0207_06d

흥얼거리기

0207_07g

제1장 기본적인 몸짓

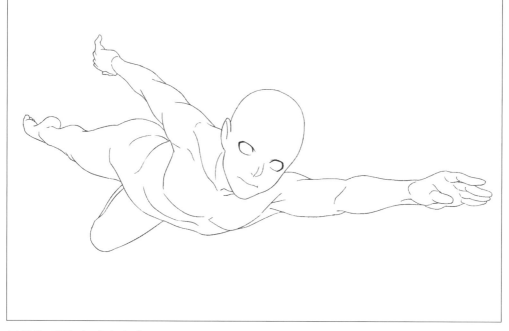

물살을 헤치며 나아가기

0208_01g

물에 뜨기

0208_02g

제 **1** 장 | 기본적인 몸짓

제 **2** 장 | 일상생활 속의 몸짓

제 **3** 장 | 친구·가족과 지낼 때

제 **4** 장 | 연인들의 일상적인 몸짓

느긋하게

`0208_03g`

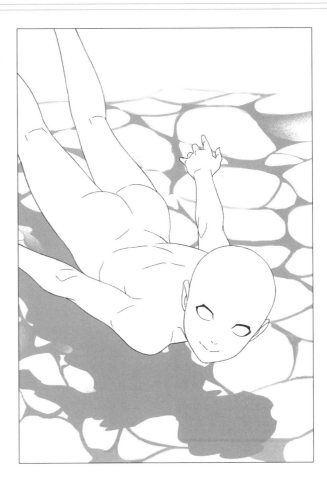

크롤

`0208_04d`

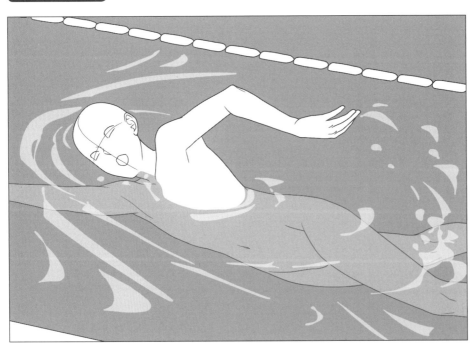

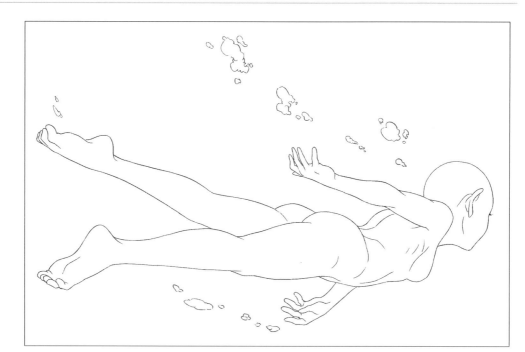

잠수

0208_05g

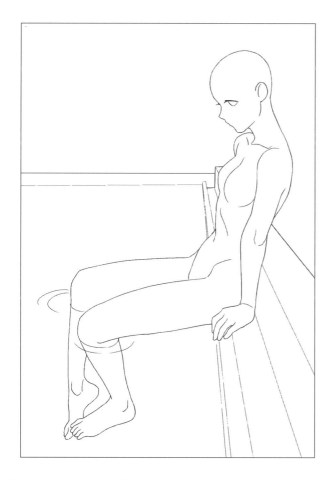

풀 사이드

0208_06g

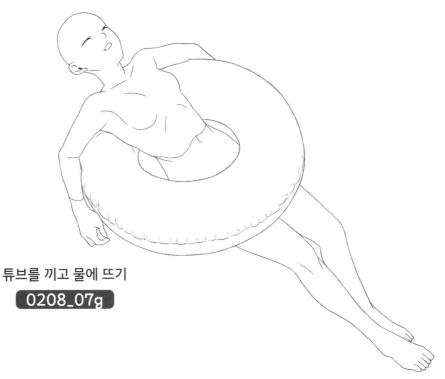

튜브를 끼고 물에 뜨기

0208_07g

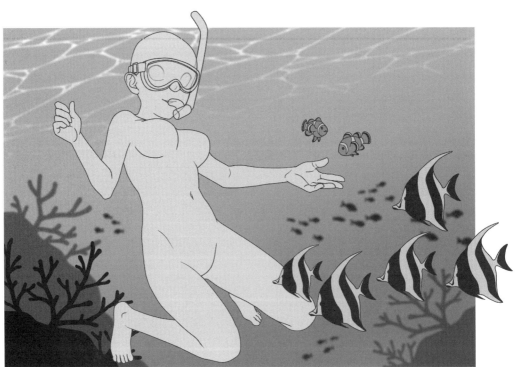

스노클링

0208_08d

수영 안경을 들어올리기

0208_09g

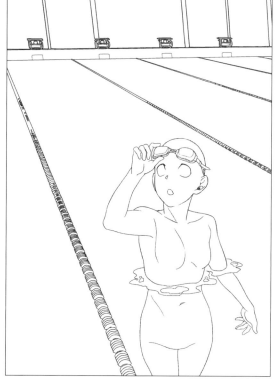

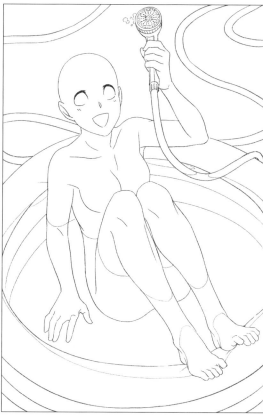

비닐 풀

0208_10g

비치 사이드에서 휴식

0208_11d

09 목욕 시간

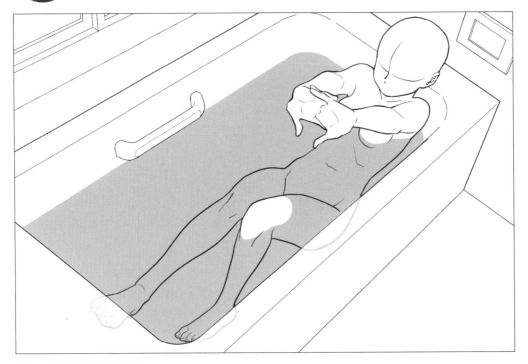

욕조에서 쭉 몸을 뻗기

`0209_01e`

욕조에 몸을 기대기

`0209_02e`

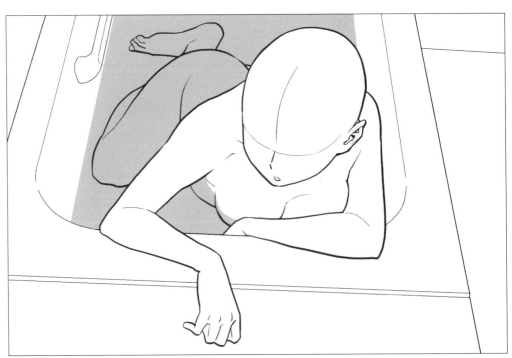

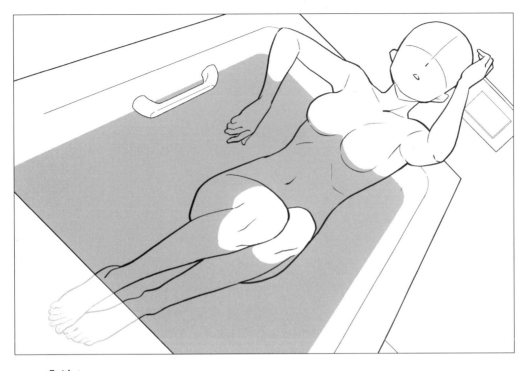

휴식 1

0209_03e

휴식 2

0209_04d

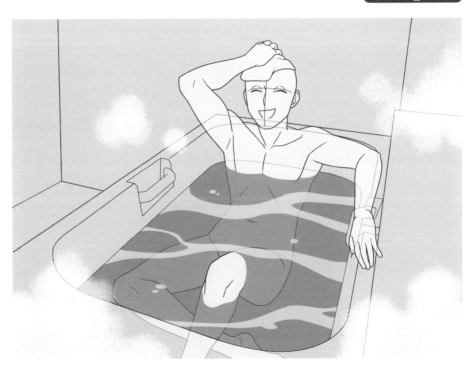

10 반려동물과 함께

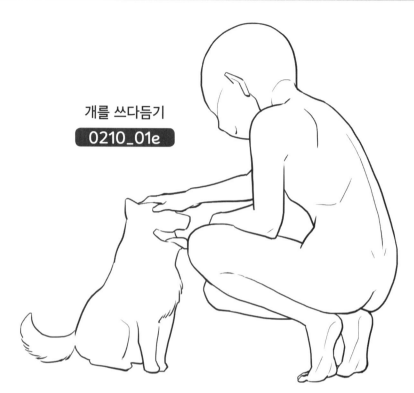

개를 쓰다듬기

0210_01e

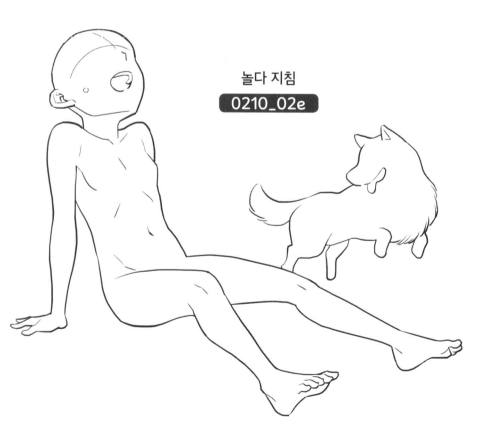

놀다 지침

0210_02e

제1장 기본적인 몸짓

제2장 일상생활 속의 몸짓

제3장 친구 · 가족과 지낼 때

제4장 연인들의 일상적인 몸짓

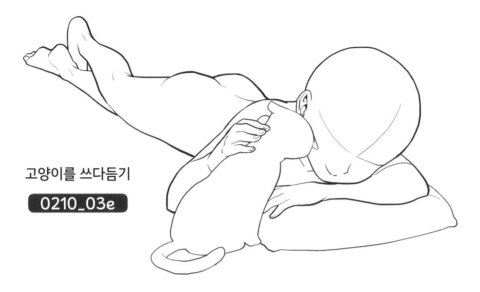

고양이를 쓰다듬기

0210_03e

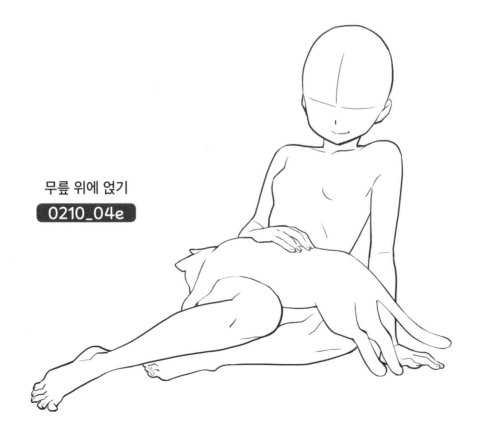

무릎 위에 얹기

0210_04e

11 취미 시간

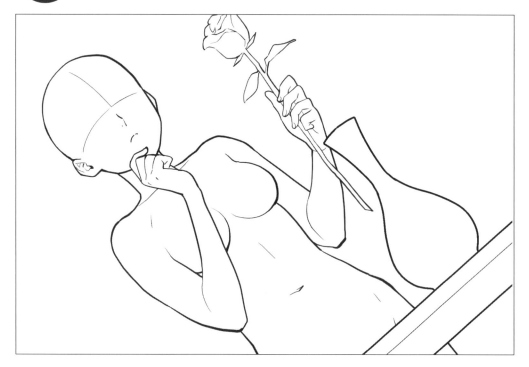

꽃 장식하기

0211_01e

카메라 들고
자세 취하기

0211_02e

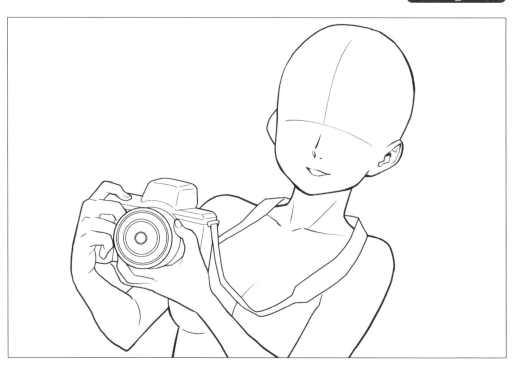

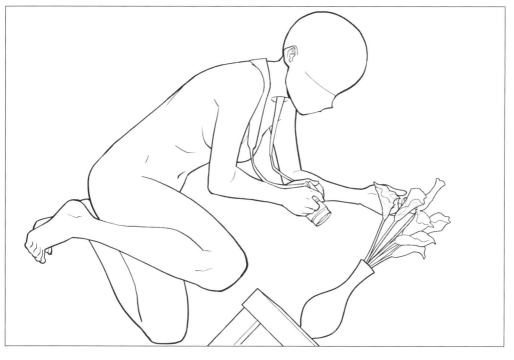

촬영

`0211_03e`

콜렉션

`0211_04e`

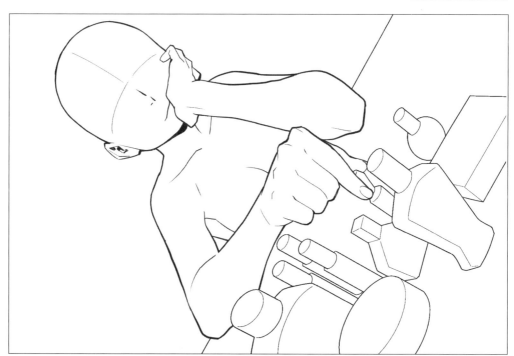

⑪ 취미 시간

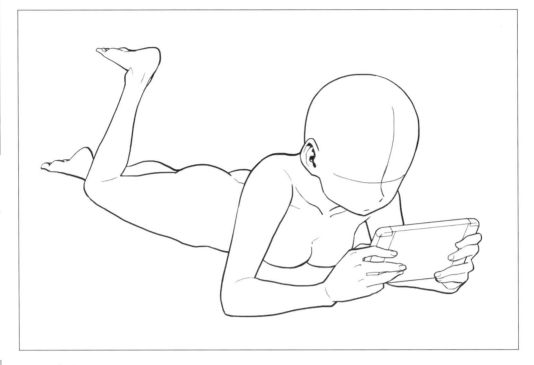

게임 1

0211_05e

게임 2

0211_06e

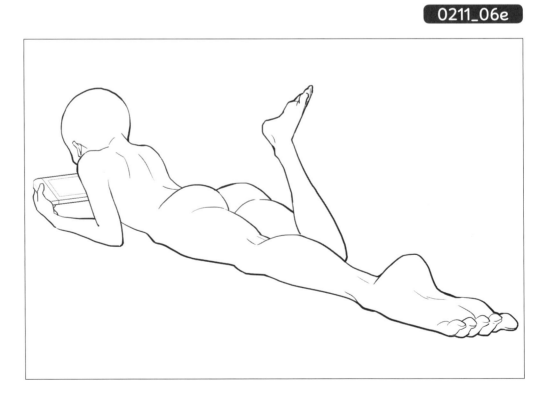

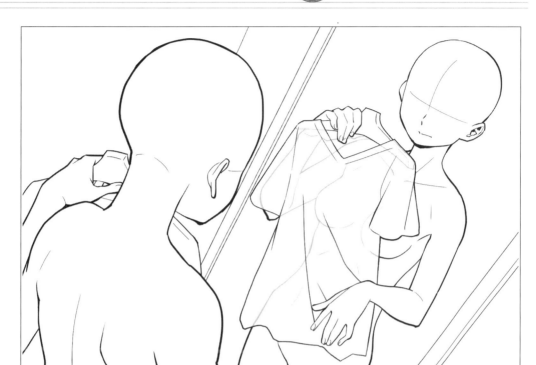

쇼핑
0211_07e

여행
0211_08e

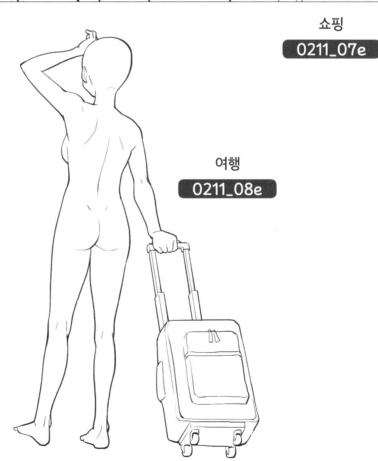

12 몸단장

면도

`0212_01d`

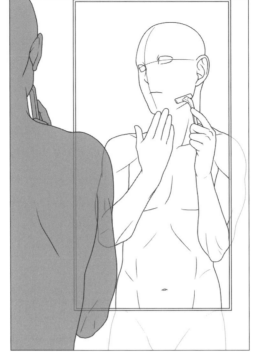

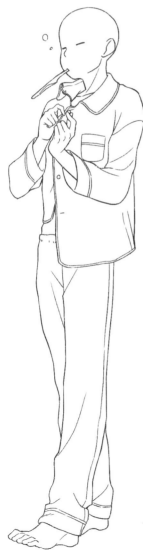

양치질&옷 갈아입기

`0212_02g`

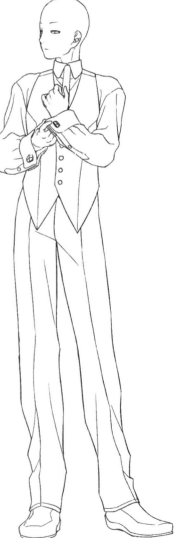

커프스 채우기

`0212_03g`

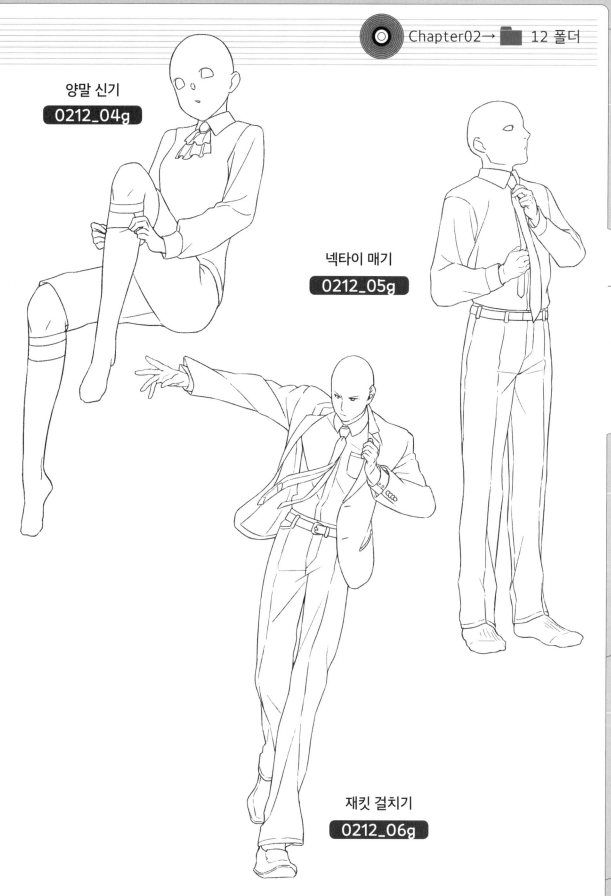

양말 신기
0212_04g

넥타이 매기
0212_05g

재킷 걸치기
0212_06g

⑫ 몸단장

머리 묶기 1
0212_07g

머리 묶기 2
0212_08d

브래지어 차기
0212_09b

제 *1* 장 기본적인 몸짓

제 *2* 장 일상생활 속의 몸짓

제 *3* 장 친구·가족과 지낼 때

제 *4* 장 연인들의 일상적인 몸짓

화장
0212_10g

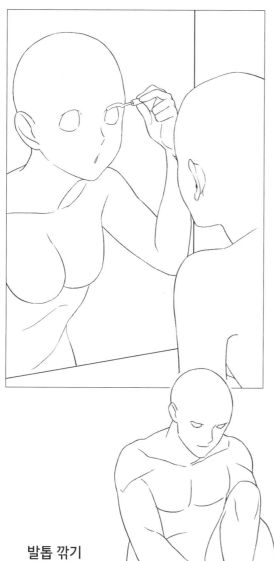

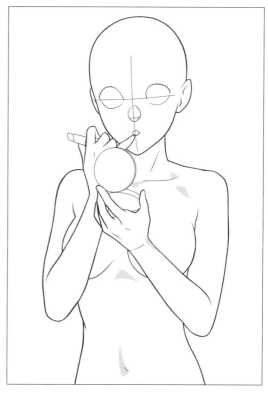

립스틱
0212_11b

이 포즈를 살린 일러스트 작례는 P8.

발톱 깎기
0212_12g

13 비 오는 날

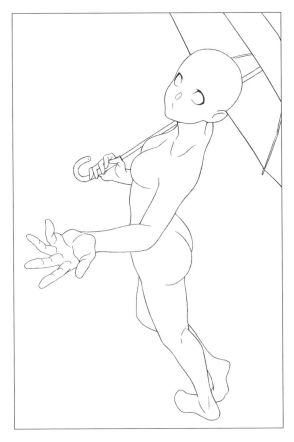

비가 얼마나
내리는지 확인하기

0213_01g

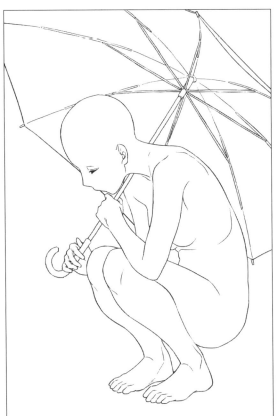

쪼그려 앉기

0213_02g

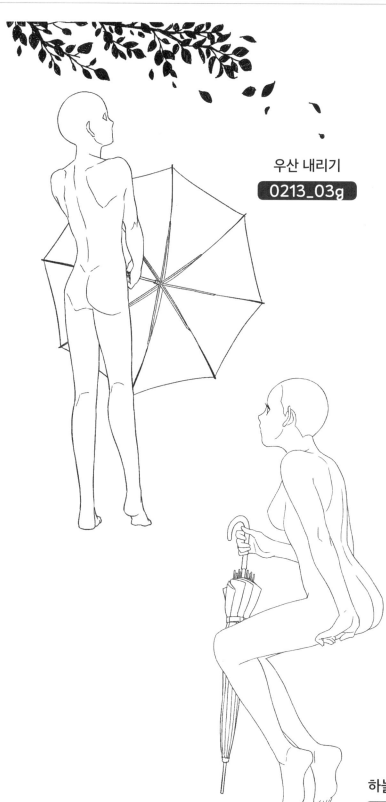

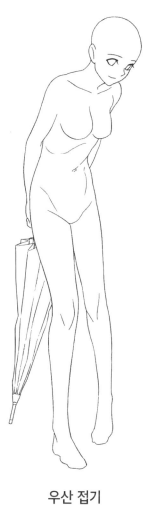

우산 내리기
0213_03g

우산 접기
0213_04g

하늘 올려다보기
0213_05g

⑬ 비 오는 날

제 **1** 장 ｜ 기본적인 몸짓

제 **2** 장 ｜ 일상생활 속의 몸짓

제 **3** 장 ｜ 친구 · 가족과 지낼 때

제 **4** 장 ｜ 연인들의 일상적인 몸짓

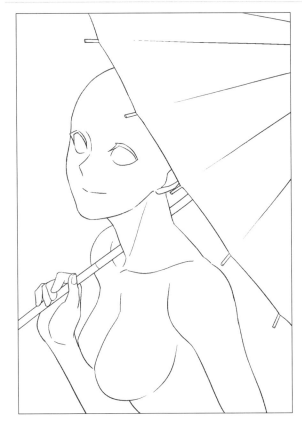

전통 우산 1

0213_06g

전통 우산 2

0213_07g

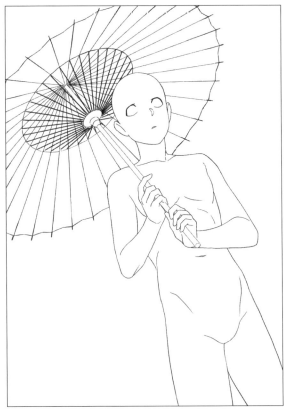

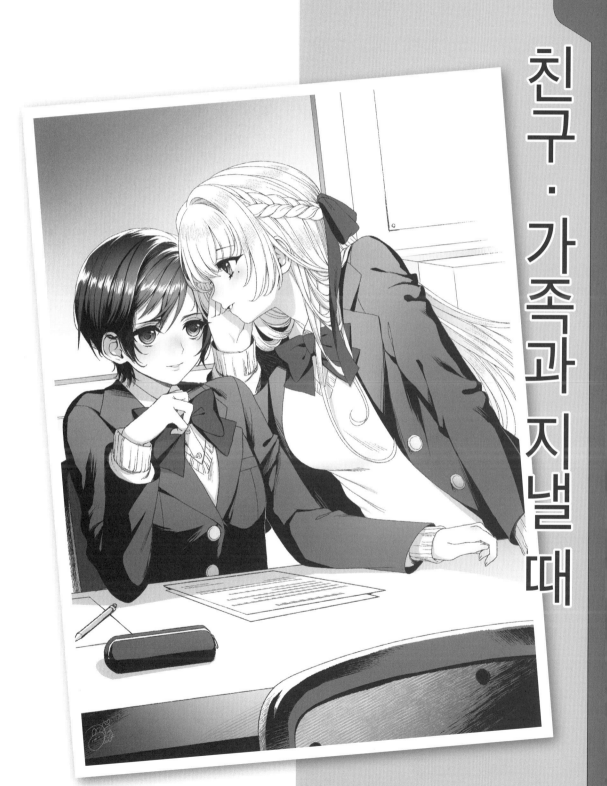

친구・가족과 지낼 때

01 친구와 시간 보내기

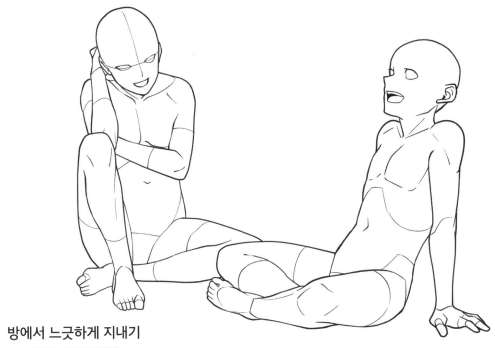

방에서 느긋하게 지내기

0301_01a

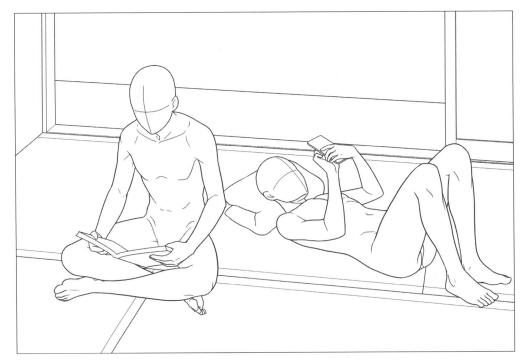

뒹굴거리기

0301_02b

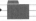

앉아서 수다떨기

0301_03a

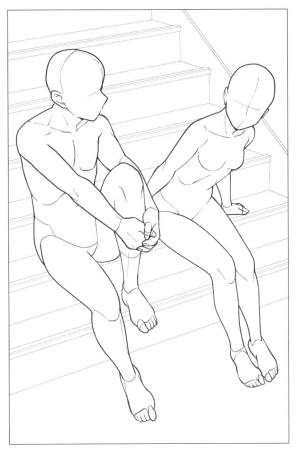

바캉스

0301_04b

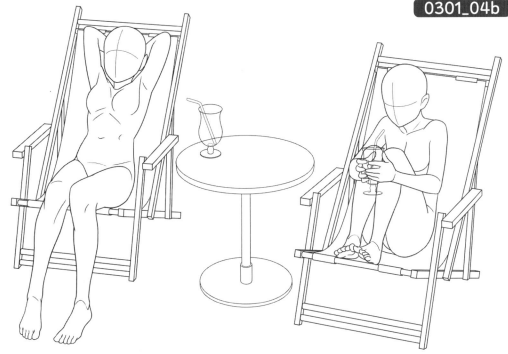

01 친구와 시간 보내기

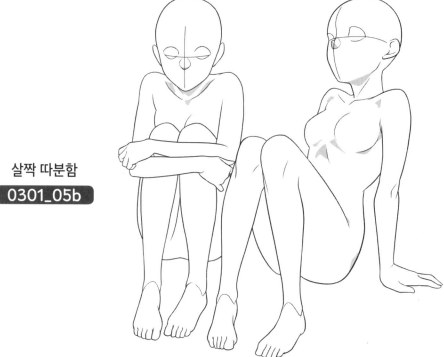

살짝 따분함

0301_05b

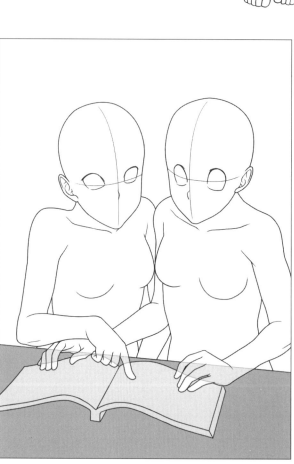

함께 책 보기

0301_06d

패밀리 레스토랑

0301_07b

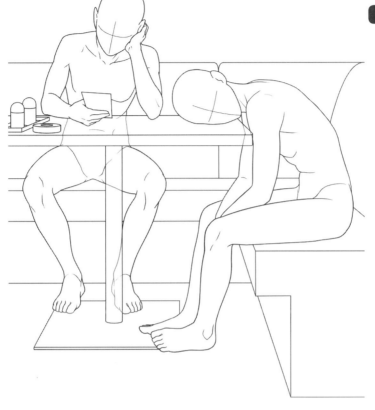

술 마시고 난
다음 날 아침

0301_08b

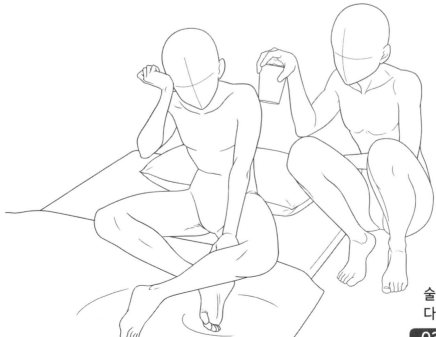

제 **1** 장 │ 기본적인 몸짓

제 **2** 장 │ 일상생활 속의 몸짓

제 **3** 장 │ 친구 · 가족과 지낼 때

제 **4** 장 │ 연인들의 일상적인 몸짓

01 친구와 시간 보내기

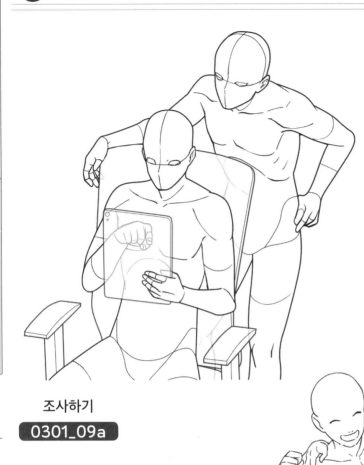

조사하기

0301_09a

어깨동무하고 걷기

0301_10g

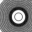
길가에서 담배 피우기

0301_11a

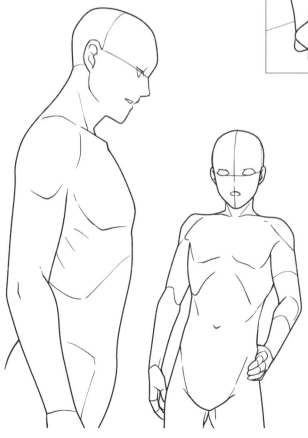

합류하기

0301_12a

이 포즈를 살린 일러스트
작례는 P3.

01 친구와 시간 보내기

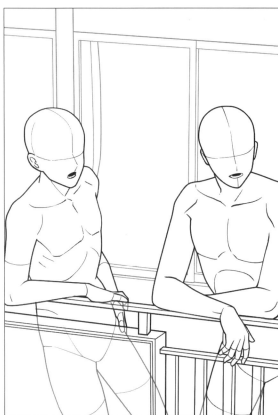

베란다의 두 사람

0301_13a

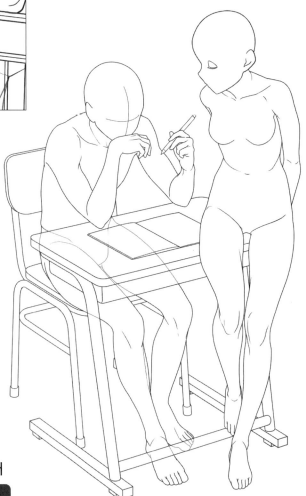

방과 후의 한때

0301_14b

함께 노래하기

0301_15d

이 포즈를 살린 일러스트
작례는 P5.

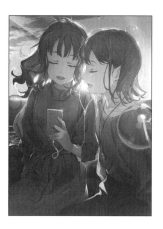

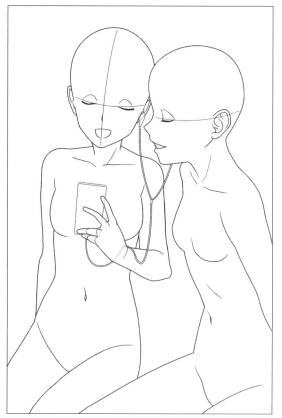

홈 파티

0301_16d

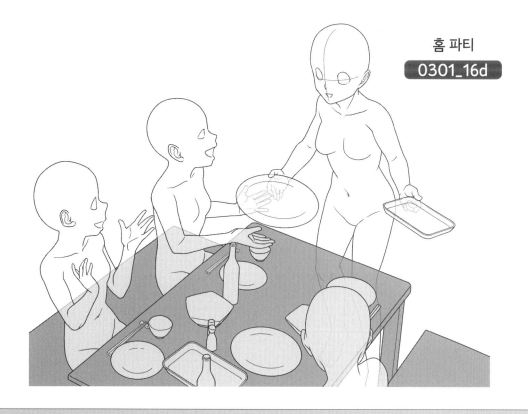

02 가족과 시간 보내기

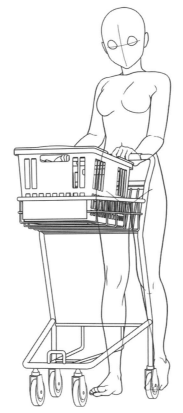

쇼핑

0302_01b

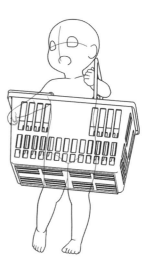

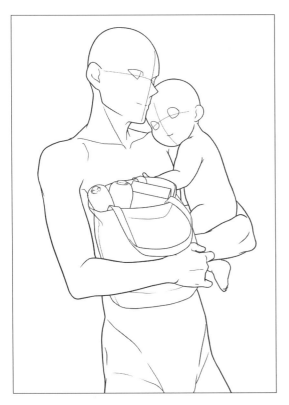

안고 돌아가기

0302_02b

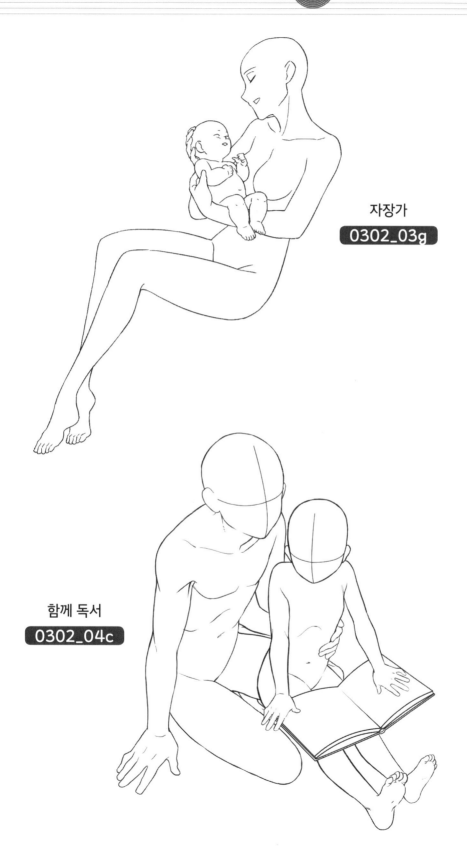

자장가
0302_03g

함께 독서
0302_04c

02 가족과 시간 보내기

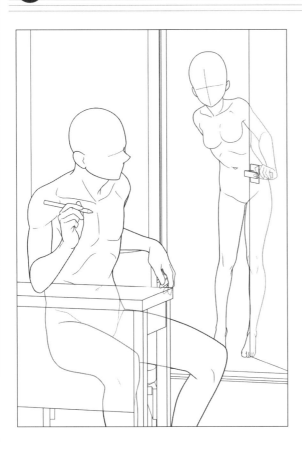

방을 찾아가기

0302_05b

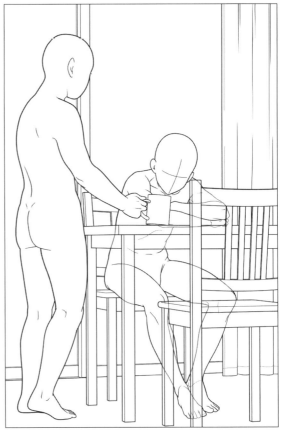

가족을 배려하기

0302_06b

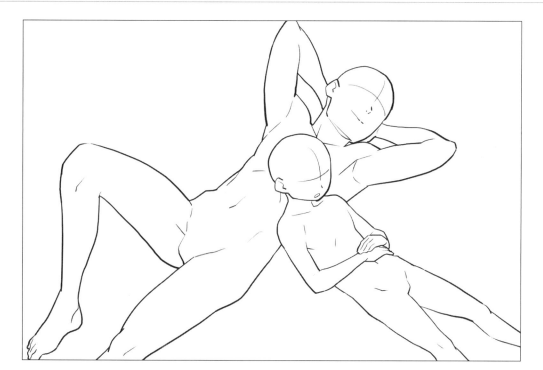

형제끼리 느긋하게
0302_07e

함께 공부하기
0302_08e

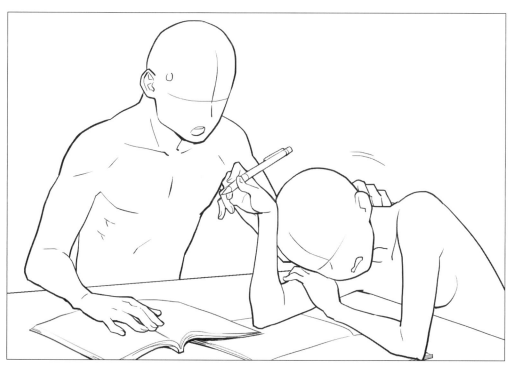

제1장 기본적인 몸짓
제2장 일상생활 속의 몸짓
제3장 친구·가족과 지낼 때
제4장 연인들의 일상적인 몸짓

131

02 가족과 시간 보내기

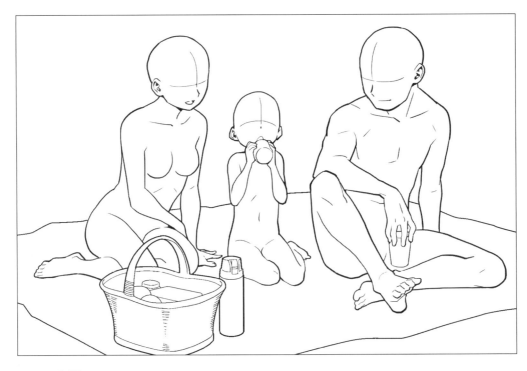

소풍

0302_09e

아버지와 아이

0302_10e

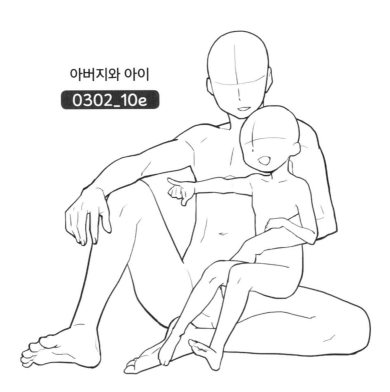

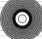

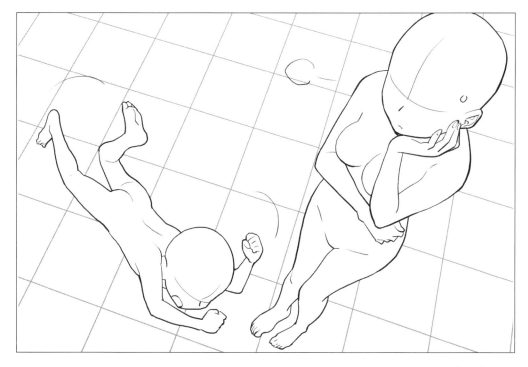

떼쓰기

0302_11e

깨우러 오기

0302_12b

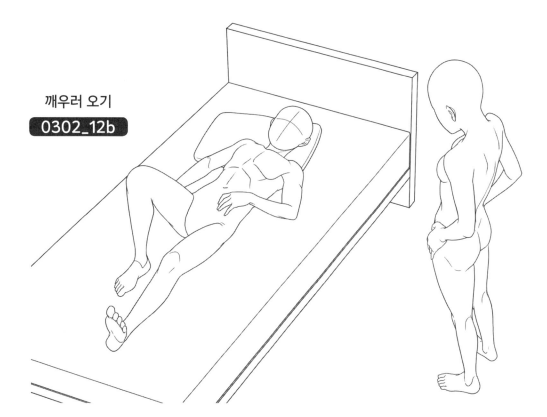

03 대화 장면

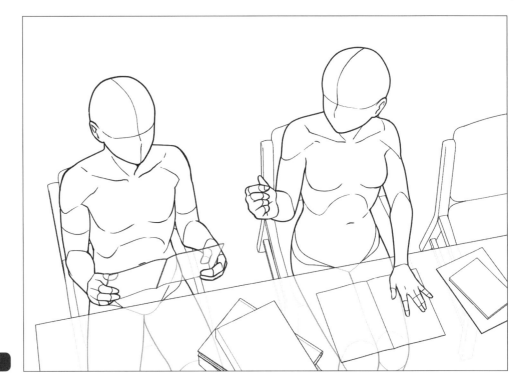

나란히 대화

0303_01a

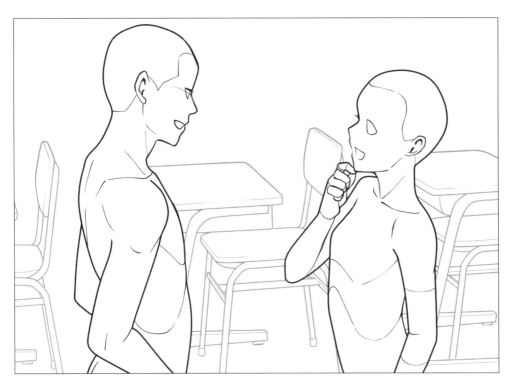

마주 보고 대화

0303_02a

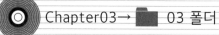

서서 이야기하기

0303_03a

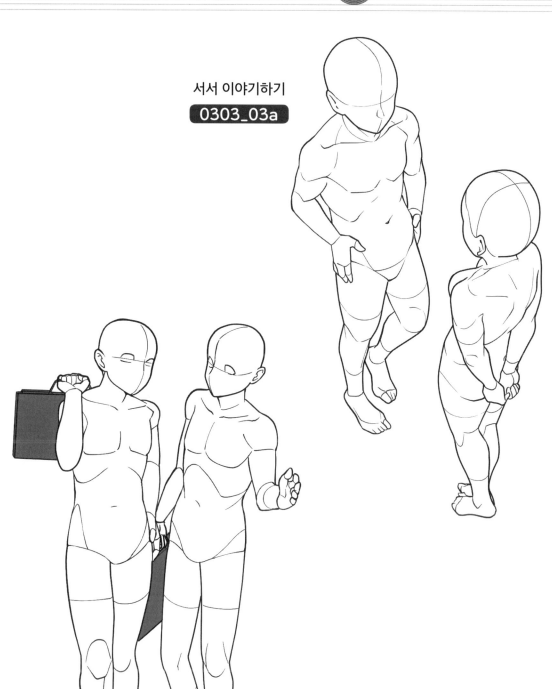

걸으면서

0303_04a

03 대화 장면

책상에서 담소

0303_05a

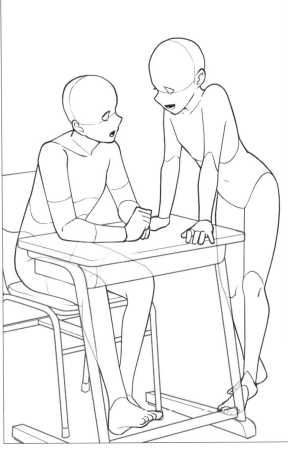

비밀 이야기

0303_06a

이 포즈를 살린 일러스트
작례는 P119.

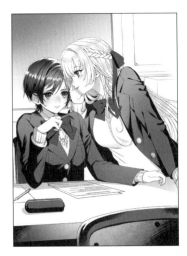

제**1**장 기본적인 몸짓

제**2**장 일상생활 속의 몸짓

제**3**장 친구·가족과 지낼 때

제**4**장 연인들의 일상적인 몸짓

보고 1

0303_07a

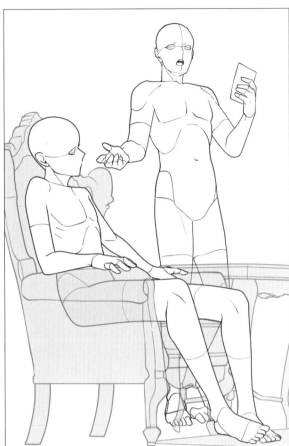

보고 2

0303_08a

03 대화 장면

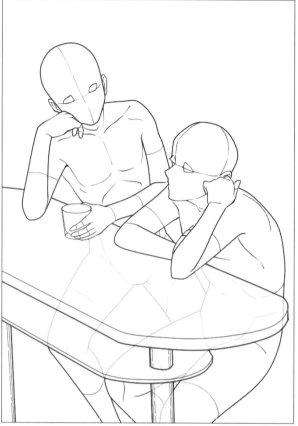

술 마시면서 대화

0303_09a

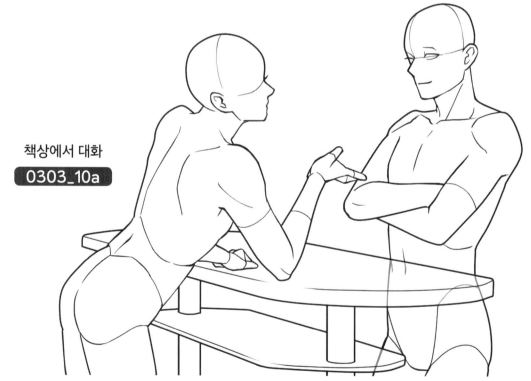

책상에서 대화

0303_10a

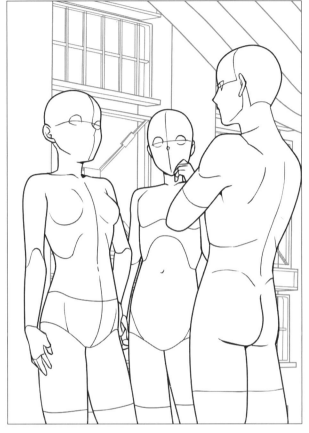

길가에서 서서
이야기하기

0303_11a

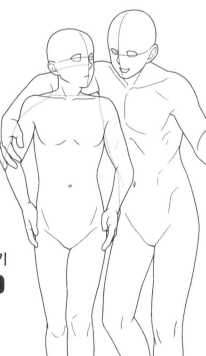

친근하게 대화하기

0303_12d

자연스럽게 보이게 그리는 법

캐릭터의 포즈가 다소 「딱딱하다」고 느껴질 때는
머리나 몸에 살짝 각도를 넣어주면 움직임이 생겨서
더 자연스럽게 보입니다!

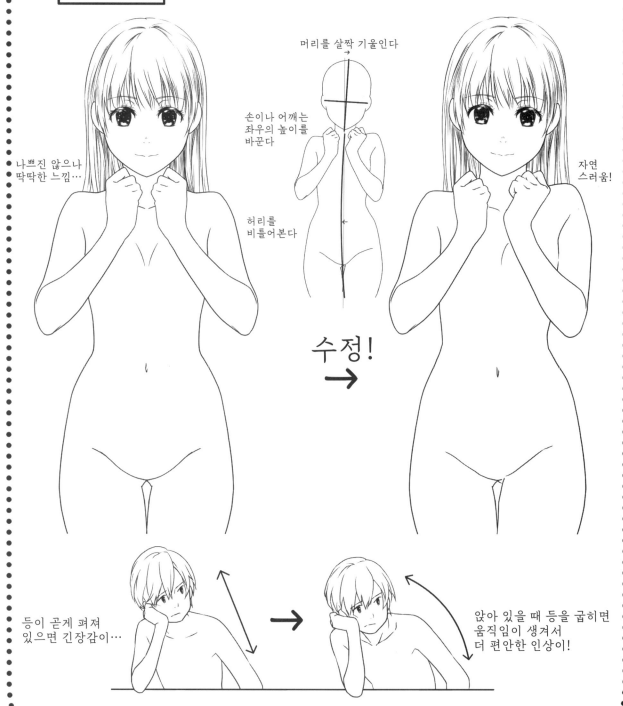

머리를 살짝 기울인다

손이나 어깨는 좌우의 높이를 바꾼다

나쁘진 않으나 딱딱한 느낌…

허리를 비틀어본다

수정! →

자연 스러움!

등이 곧게 펴져 있으면 긴장감이…

앉아 있을 때 등을 굽히면 움직임이 생겨서 더 편안한 인상이!

❧ 그리기 어려울 때는 거울 앞에서 포즈를 확인하는 게 좋답니다! ❧

연인들의 일상적인 몸짓

01 두 사람의 일상

앉아서 달라붙기

0401_01b

의자에서 달라붙기

0401_02b

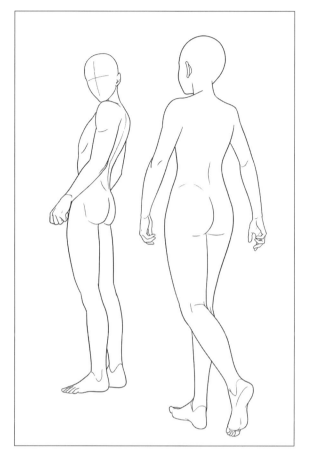

걸어서 다가가기
0401_03b

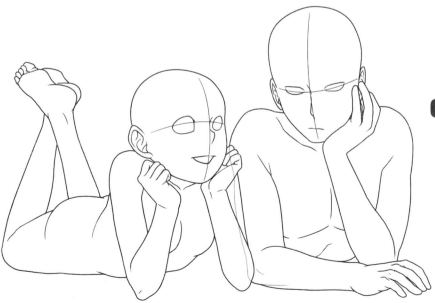

엎드리기
0401_04d

01 두 사람의 일상

따뜻한 음료

0401_05d

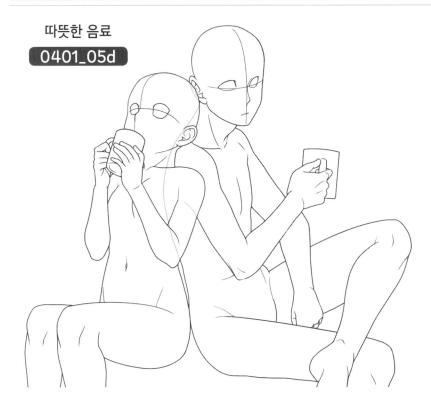

비 오는 날

0401_06g

이 포즈를 살린 일러스트 작례는 P141.

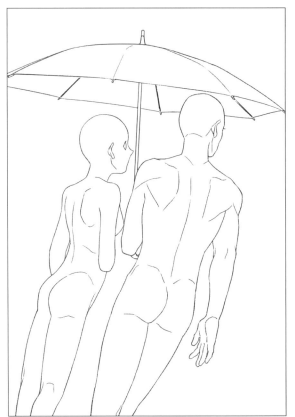

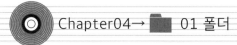

곁에 있기

`0401_07d`

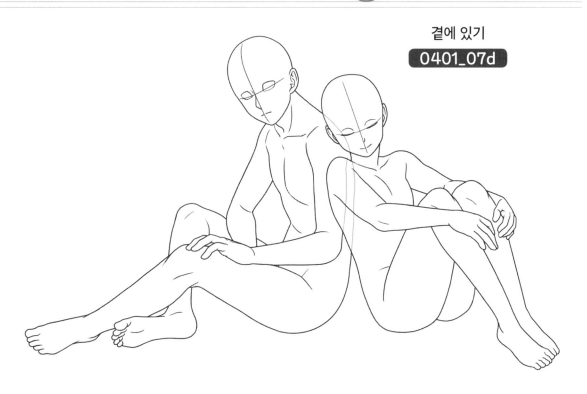

소파에서 시간 보내기

`0401_08d`

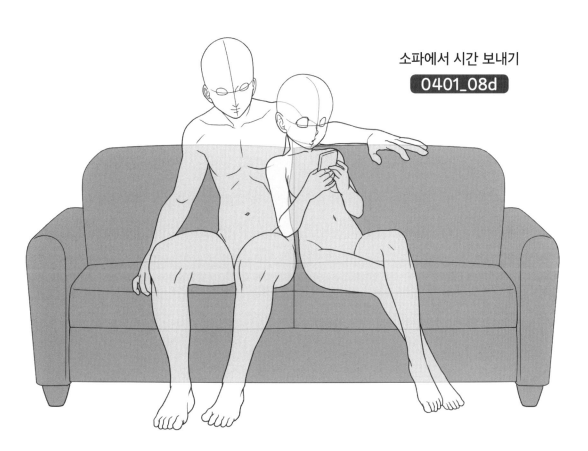

01 두 사람의 일상

뒤에서 몸을 붙이기
0401_09b

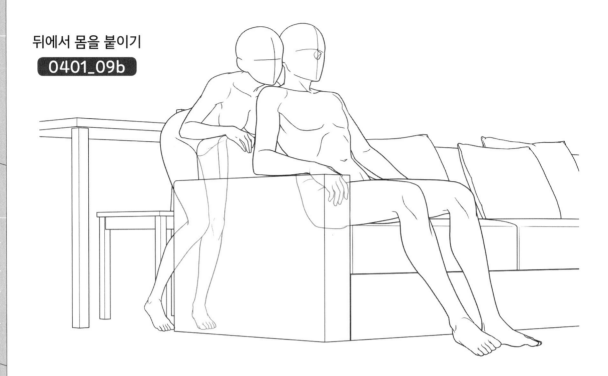

담배 키스
0401_10b

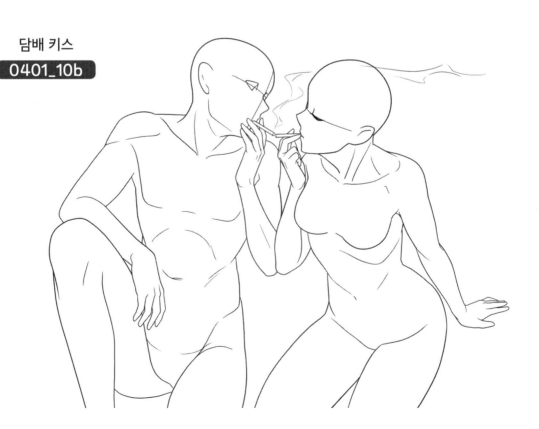

제 **1** 장 | 기본적인 몸짓

제 **2** 장 | 일상생활 속의 몸짓

제 **3** 장 | 친구·가족과 지낼 때

제 **4** 장 | 연인들의 일상적인 몸짓

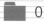

독서가&
살짝 따분함

0401_11d

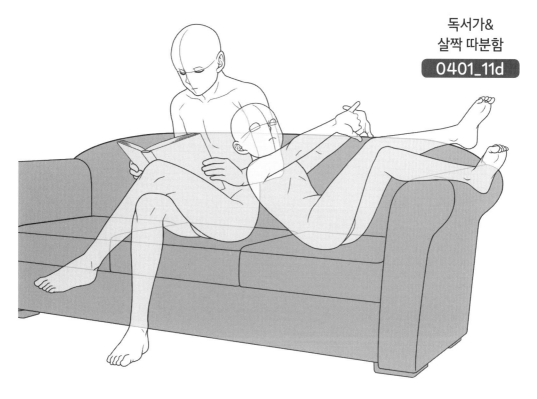

지쳐서 잠들기

0401_12d

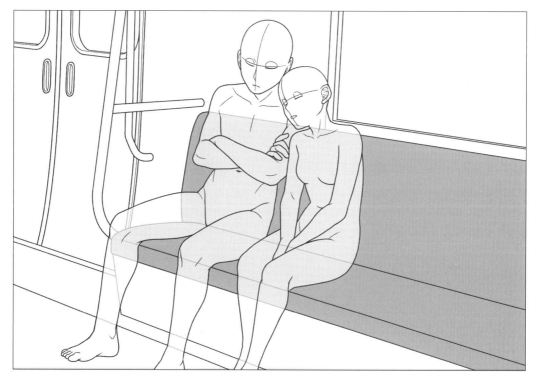

제 1 장 기본적인 몸짓

제 2 장 일상생활 속의 몸짓

제 3 장 친구·가족과 지낼 때

제 4 장 연인들의 일상적인 몸짓

02 불협화음

따지기

0402_01a

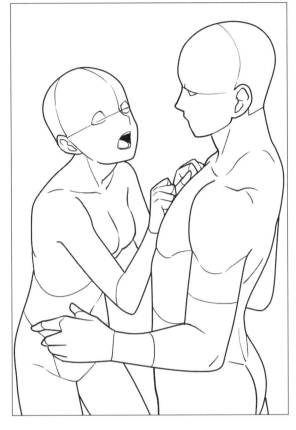

분노

0402_02a

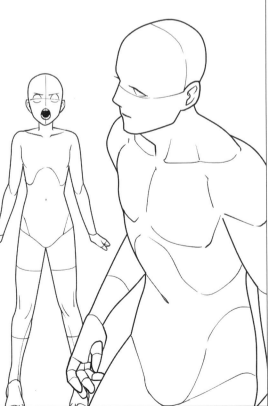

제1장 기본적인 몸짓

제2장 일상생활 속의 몸짓

제3장 친구 · 가족과 지낼 때

제4장 연인들의 일상적인 몸짓

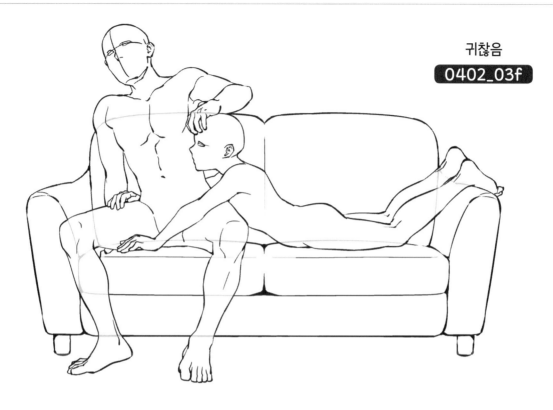

귀찮음
0402_03f

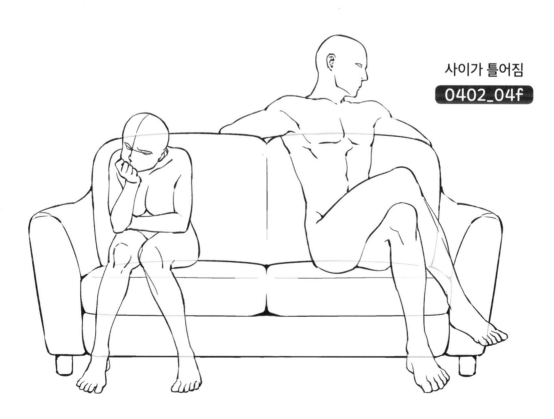

사이가 틀어짐
0402_04f

03 어리광부리기 · 친밀한 태도

팔 두르기
0403_01d

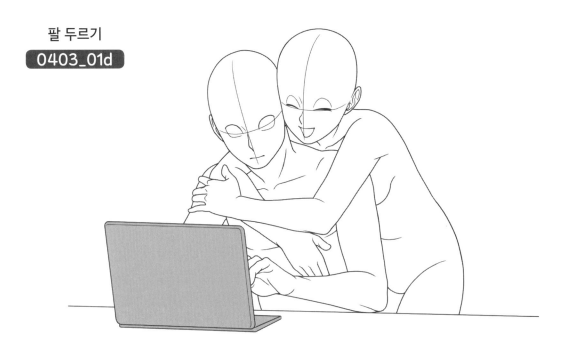

무릎베개
0403_02d

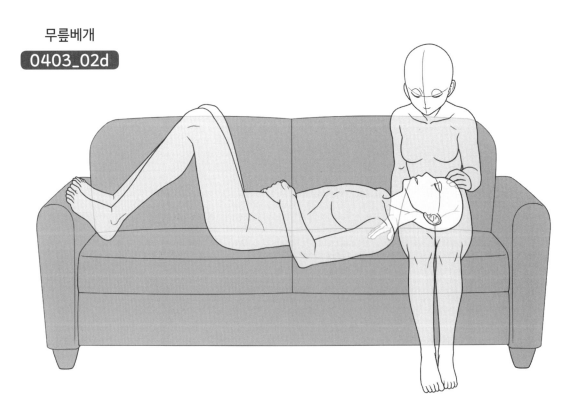

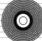

쓰담 쓰담

0403_03d

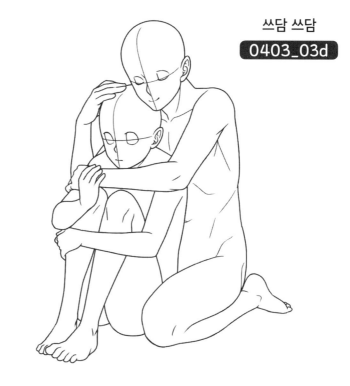

매달리기

0403_04d

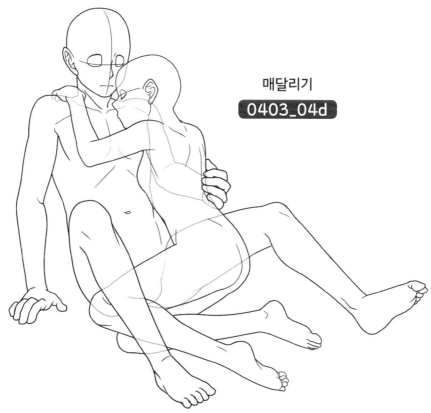

제 1 장 │ 기본적인 몸짓

제 2 장 │ 일상생활 속의 몸짓

제 3 장 │ 친구·가족과 지낼 때

제 4 장 │ 연인들의 일상적인 몸짓

03 어리광부리기 · 친밀한 태도

소파에서 어리광부리기

`0403_05d`

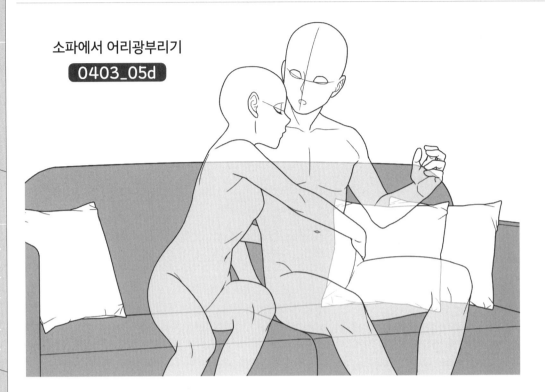

누워 있기

`0403_06f`

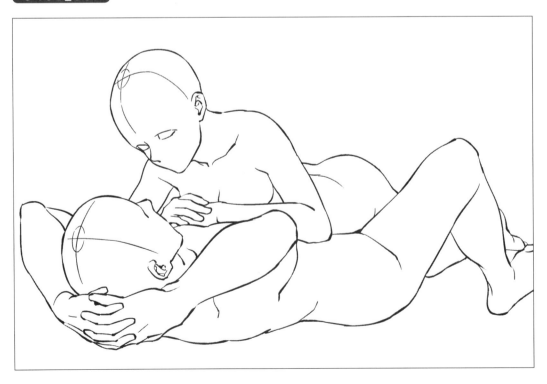

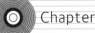 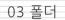

침대에서
서로 붙어 있기

0403_07f

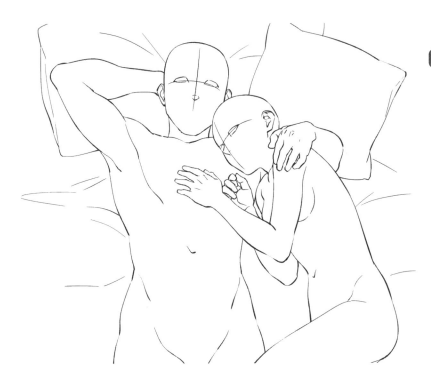

꼭 끌어안고 자기

0403_08f

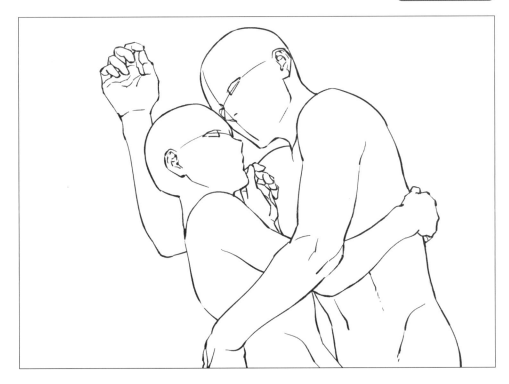

제 1 장 기본적인 몸짓

제 2 장 일상생활 속의 몸짓

제 3 장 친구·가족과 지낼 때

제 4 장 연인들의 일상적인 몸짓

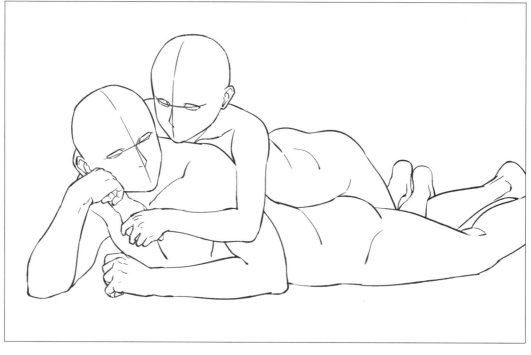

누워서 어리광부리기

0403_09f

자는 얼굴을 바라보기

0403_10b

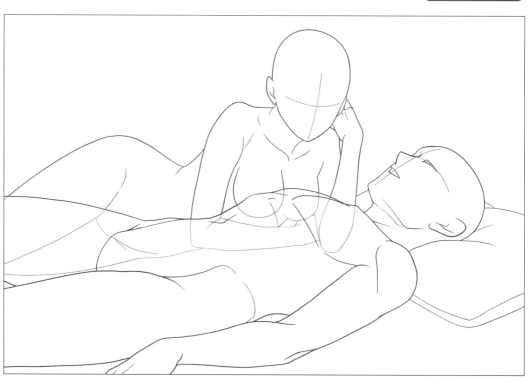

포징에 관하여
나의 취향편

캐릭터를 그릴 때 저는 몸의 축을 비틀어 그리는 걸 좋아하는데, 이때 알아두면 편리한 법칙이 있어서 이를 소개하고자 합니다.

B보다 A 쪽이 더 움직임이 있는 포즈로 보이는데, 이 그림의 포인트는
어깨를 올린 쪽의 골반은 아래로 내려간다!
이것뿐입니다.

어깨가 내려가면
골반이 올라간다

어깨가 올라가면
골반이 내려간다

무의식적인 동작 속에서 핵심이 되는 법칙입니다. 포징을 정할 때 어깨와 골반의 기울임을 정해두 면 나중의 포징이 편해 집니다.

이 법칙은 다양하게 응용할 수 있으므로 여러 가지로 시험해보세요.

일러스트레이터 소개

이 책의 포즈 컷 파일명 끝을 보세요. 끝부분에 기재된 알파벳으로 집필한 일러스트레이터가 누군지 확인할 수 있습니다.

0000_00a → 집필 일러스트레이터

YANAMi

해설(P12~40) 집필·포즈 감수
프리랜서 일러스트레이터. 토요(東洋)미술학교 일러스트레이션과 코믹 일러스트 코스, 인체 일러스트 강사. 일러스트 담당 서적으로는 『백인일수 해부도감(百人一首解部図鑑)』『문호 탐정소설(文豪の探偵小説)』 등이 있습니다. 저서로는 『아저씨를 그리는 테크닉(オジサン描き分けテクニック)』『남녀 얼굴 다양하게 그리기(男女の顔の描き分け)』『일본식 복장 그리기(和装の描き方)』(공저) 『포즈와 구도의 법칙(ポーズと構図の法則)』(공동 감수) 등이 있습니다.
pixiv ID : 413880

a
야스다 스바루
安田昴

자기 자신과 위장병과 싸우는 일러스트레이터입니다. 좋아하는 몸짓은 입과 뺨에 손을 대는 포즈입니다.
HP : http://danhai.sakura.ne.jp/index2.html
pixiv ID : 1584410　Twitter : @yasubaru0

b
겐마이＊에이스 스즈키
げんまい＊エース鈴木

표제지 일러스트(P41) 집필
그래픽 디자이너를 거쳐 일러스트 및 가끔 만화를 그리는 Apple 오타쿠. 저서로는 『손과 발 그리기 기본 레슨(手と足の描き方 基本レッスン)』(겐코샤) 등 실용서, 게임 등 여러 가지를 그리고 있습니다.
pixiv ID : 35081957　Twitter : @ACE_Genmai

c
타카타 유키
高田悠希

칸사이 지역을 중심으로 작가 및 강사 활동 중. WEB 작품 『AA의 여자(AAの女)』를 집필. 자연스러운 몸짓은 요령을 파악하는 게 가장 중요하지만, 여러 포즈 그리기를 즐기며 도전하시길 바랍니다. 즐거운 그림 그리기 시간을 보내시길!
pixiv ID : 2084624　Twitter : @TaKaTa_manga

d
K.하루카
K.春香

전문학교 강사나 컬처 교실에서 그림을 가르치면서 만화나 일러스트 일을 하고, 취미를 만끽하며 살아가고 있습니다.
pixiv ID : 168724
Twitter : @haruharu_san

e
니시노자와 카오리스케
西野沢かおり介

동인 서클 및 상업 콘티 『어린이 런치(お子様ランチ)』의 작화를 담당. 고양이를 좋아합니다. 대표작으로는 『전생 소녀 도감(転生少女図鑑)』(소년화보사)이 있습니다.
HP : https://www.ni.bekkoame.ne.jp/okosama/
Twitter : @oksm2019

f
마메모
まめも

고양이와 근육을 매우 좋아합니다.
pixiv ID : 34680551
Twitter : @mozumamemo

g
후지시나 하루이치
藤科遥市

작화 협력
캐릭터의 몸짓을 떠올릴 때, 거기에서 캐릭터의 개성이 묻어나므로 「어떤 사람일까?」 하고 생각하는 것이 그림 그리기에 큰 도움이 된다고 보는 타입입니다.
HP : https://galileo10say.jimdofree.com/

사코
サコ

커버 일러스트 집필
후쿠오카 출신의 일러스트레이터. 서적의 삽화, 캐릭터 디자인 등의 일을 합니다.
pixiv ID : 22190423　Twitter : @35s_00

안의 사람도
등의합니다

히라사와 게코
平沢下戸

일러스트 작례(P2) 집필
일러스트레이터로 활동하고 있습니다. 프랑스에서 만화를 그린 적도 있습니다.
HP : https://skywheel.fool.jp
Twitter : @hiranoji

타케나카
竹中

일러스트 작례(P3) 집필
프리랜서 일러스트레이터. 소설 작화나 캐릭터 디자인을 합니다.
HP : https://www.dahliart.jp/
pixiv ID : 132244　Twitter : @dahliartjp

나마코
海鼠

일러스트 작례(P4), 표제지 일러스트(P141) 집필
나마코라고 합니다. 주로 유화 기법으로 서적, 소설 게임, 카드 등 일러스트레이터로 활동하고 있습니다.
pixiv ID : 5948301　Twitter : @NAMCOOo

호테치게
火照ちげ

일러스트 작례(P5) 집필
프리랜서. 러브라이브! 종합 매거진 LoveLive! Days 『Find Our 누마즈 ~Aqours가 있는 풍경~(Find Our 沼津 ~Aqoursのいる風景~)』에서 사진에 일러스트를 그리거나, H△G『눈도 깜박이지 않고(瞬きもせずに)』 PV 일러스트 등 다방면으로 활동 중.
pixiv ID : 4533257　Twitter : @hotetige

사야
些夜

일러스트 작례(P6), 표제지 일러스트(P69) 집필
프리 일러스트레이터입니다. 과거에 참가한 작품으로는, 일러스트 기법서 『짐승 귀 그리는 법(ケモミミの描き方)』『동방 그림집(東方絵師録)』 소설 게임 『확산성 밀리언 아서(拡散性ミリオンアーサー)』, 삽화 담당 『엔드 브레이커! 리플레이(エンドブレイカー！リプレイ)』 등이 있습니다.
pixiv ID : 209895　Twitter : @_sa_ya_

카무이 나츠키
神威なつき

일러스트 작례(P7), 표제지 일러스트(P119) 집필
프리랜서 일러스트레이터, 만화가. 게임(소설, 온라인, TCG 등)의 캐릭터 디자인을 중심으로 서적이나 굿즈 일러스트, 옷 디자인 등 폭넓은 활동을 하고 있습니다. 다이쇼 로망, 일본풍, 짐승 귀나 판타지를 좋아합니다.
HP : https://gyokuro02.web.fc2.com/
pixiv ID : 10285477　Twitter : @n_kamui

쿠라타 리네
倉田理音

일러스트 작례(P8) 집필
일러스트레이터&만화가. 소녀와 파란색, 귤을 좋아합니다.
HP : https://kuratarine.com/
pixiv ID : 1906278　Twitter : @kuratarine

USB 활용법

본서에 게재된 모든 포즈 컷은 psd, jpg 형식으로 수록되어 있습니다.
『CLIP STUDIO PAINT』『Photoshop』『페인트툴 SAI』 등 폭넓은 소프트에서
사용할 수 있습니다.

Windows

USB를 컴퓨터에 꽂으면, 자동 재생 윈도우 혹은 알림 배너가 뜨므로 「폴더를 열어 파일 표시」를 클릭합니다.
※Windows 버전에 따라 다를 수 있습니다.

Mac

USB을 컴퓨터에 넣으면 데스크톱에 원반형 아이콘이 표시되므로 이걸 더블 클릭합니다.

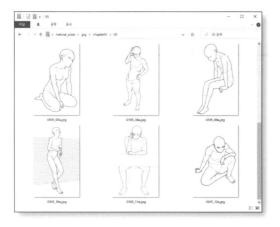

USB에는 소품과 포즈 컷이 「psd」「jpg」 폴더에 수록되어 있습니다. 사용하고 싶은 컷을 열어 옷이나 머리를 덧그리거나, 사용하고 싶은 부분을 복사하여 원고에 붙이는 등 자유롭게 응용하여 쓸 수 있습니다.

『CLIP STUDIO PAINT』에서 파일을 열었을 때의 예시. psd 형식의 컷은 투명해서 원고에 붙여 사용할 때 매우 편리합니다. 위에 레이어를 얹고 포즈 컷을 밑그림으로 두면서 일러스트를 그려도 좋습니다.

제1장 기본적인 몸짓

제2장 일상생활 속의 몸짓

제3장 친구·가족과 지낼 때

제4장 연인들의 일상적인 몸짓

사용 허락

이 책 및 USB에 수록된 포즈 컷은 모두 트레이스가 가능합니다. 이 책을 구매한 분은 수록된 자료를 트레이스나 가공 등으로 자유롭게 사용할 수 있습니다. 저작권료나 2차 사용료는 발생하지 않습니다. 출처 표기도 필요 없습니다. 단, 포즈 컷의 저작권은 집필한 일러스트레이터에게 귀속됩니다.

이것은 OK

· 본서에 게재된 포즈 컷을 따라 그린다(트레이스). 옷이나 머리를 덧그려 오리지널 일러스트를 작성한다. 그린 일러스트를 인터넷상에 공개한다.

· USB에 수록된 포즈 컷을 디지털 만화나 일러스트 원고에 붙여서 사용한다. 옷이나 머리를 덧그려 오리지널 일러스트를 그린다. 그린 일러스트를 동인지에 게재하거나 인터넷상에서 공개한다.

· 이 책이나 USB에 수록된 포즈 컷을 참고하여 상업 코믹스의 원고를 작성하거나 상업 잡지에 게재할 일러스트를 그린다.

금지사항

USB에 수록된 데이터의 복제, 배포, 양도, 전매는 금지되어 있습니다(가공하여 전매하는 것도 금지되어 있습니다). USB의 포즈 컷이 중심이 되는 상품 판매나 일러스트 작례(표지의 컬러 일러스트, 각 장의 페이지나 칼럼, 해설 페이지의 작법 과정)의 트레이스도 삼가하시길 바랍니다.

이것은 NG

· USB를 복사하여 친구에게 선물한다.
· USB를 복사하여 무료 배포를 하거나 유료로 판매한다.
· USB 데이터를 복사하여 인터넷상에 업로드한다.
· 포즈 컷이 아니라 일러스트 작업 과정의 예를 따라 그려(트레이스하여) 인터넷에 공개한다.
· 포즈 컷을 그대로 프린트하여 상품에 넣어 판매한다.

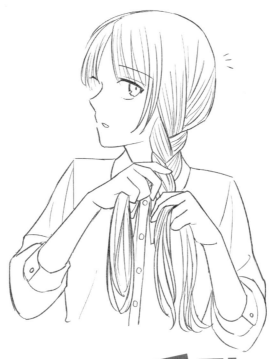
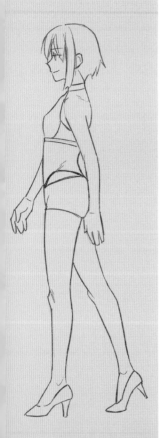
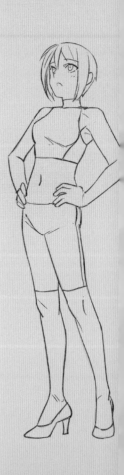

자연스러운 **몸짓**
일러스트 포즈집
캐릭터의 자연스러운 동작 표현법

초판 1쇄 인쇄 2021년 09월 10일
초판 1쇄 발행 2021년 09월 15일

저자 : 하비재팬 편집부
번역 : 김진아

펴낸이 : 이동섭
편집 : 이민규, 탁승규
디자인 : 조세연, 김현승, 김형주, 김민지
영업·마케팅 : 송정환, 조정훈
e-BOOK : 홍인표, 서찬웅, 최정수, 심민섭, 김은혜
관리 : 이윤미

㈜에이케이커뮤니케이션즈
등록 1996년 7월 9일(제302-1996-00026호)
주소 : 04002 서울 마포구 동교로 17안길 28, 2층
TEL : 02-702-7963~5 FAX : 02-702-7988
http://www.amusementkorea.co.kr

ISBN 979-11-274-4691-8 13650

Shizenna Shigusa Illust Pose-shuu
Shizentai no Character ga Sugu Kakeru
©HOBBY JAPAN
Originally Published in Japan in 2021 by HOBBY JAPAN Co. Ltd.
Korea translation Copyright©2021 by AK Communications, Inc.

-Illustration Technique

데즈카 오사무의 만화 창작법

데즈카 오사무 지음 | 문성호 옮김 | 148×210mm | 252쪽 |
13,000원

만화가 지망생의 영원한 필독서!!
「만화의 신」이라 불리며 전 세계의 창작자들에게 큰 영
향을 준 데즈카 오사무. 작화의 기본부터 아이디어 구상
까지! 거장의 구체적 창작 테크닉을 이 한 권에 담았다.

다카무라 제슈 스타일 슈퍼 패션 데생-기본 포즈편

다카무라 제슈 지음 | 송지연 옮김 | 190×257mm | 256쪽 |
18,000원

올바른 인체 데생으로 스타일이 살아있는 캐릭터를 그
려보자!! 파트와 밸런스별로 구분한 피겨 보디를 이용,
하나의 선으로 인체의 정면, 측면 등 다양한 자세를 연
습하다 보면, 어느새 패셔너블하고 아름다운 비율로 작
품을 그릴 수 있다.

애니메이션 캐릭터 작화 & 디자인 테크닉

하야마 준이치 지음 | 이은수 옮김 | 210×285mm | 176쪽 |
20,800원

베테랑 애니메이터가 전수하는 실전 테크닉!
오리지널 애니메이션 설정을 만들고, 그 설정에 따라 스
태프들이 의견을 교환하고 수정하는 일련의 과정을 통
해 캐릭터 창작 과정의 핵심 요소를 해설한다.

미소녀 캐릭터 데생-얼굴·신체 편

이하라 타츠야 외 1인 지음 | 이은수 옮김 |
190×257mm | 176쪽 | 18,000원

미소녀를 아름답게 표현하는 테크닉 강좌!
기본 테크닉과 요령부터 시작, 캐릭터의 체형에 따른 표
현법을 3장으로 나누어 철저하게 해설한다. 쉽고 자세
한 설명과 예시를 통해 그림을 완성할 수 있도록 돕는
다.

미소녀 캐릭터 데생-보디 밸런스 편

이하라 타츠야 외 1인 지음 | 이은수 옮김 |
190×257mm | 176 쪽 | 18,000원

캐릭터 작화의 기본은 보디 밸런스부터!
보디 밸런스의 기초에 대한 이해가 부족한 상태에서는
제대로 그릴 수 없는 법! 인체의 밸런스를 실루엣부터
이해할 필요가 있다. 여성의 신체적 특징을 이해하는 데
도움이 되어줄 것이다.

만화 캐릭터 도감-소녀 편

하야시 히카루(Go office) 외 1인 지음 | 조민경 옮김 |
190×257mm | 240 쪽 | 18,000원

매력 있는 여자 캐릭터를 그리기 위한 테크닉!
다양한 장르 속 모습을 수록, 장르별 백과로 그치지 않
고 작화를 완성하는 순서와 매력적인 캐릭터 창작의 테
크닉을 안내한다.

입체부터 생각하는 미소녀 그리는 법

나카츠카 마코토 지음 | 조아라 옮김 | 190×257mm | 176쪽 | 18,000원

입체의 이해를 통해 매력적인 캐릭터를!
매력적인 인체란 무엇인가? 「멋진 그림」을 그리는 사람들의 인체는 섹시함이 넘친다. 최소한의 지식으로 「매력적인 인체」 즉, 「입체 소녀」를 그리는 비법을 해설, 작화를 업그레이드시키는 법을 알려주고 있다.

모에 남자 캐릭터 그리는 법-얼굴·신체 편

카네다 공방 외 1인 지음 | 이기선 옮김 | 190×257mm | 176쪽 | 18,000원

남자 캐릭터의 모에 포인트 철저 분석!
소년계, 중간계, 청년계의 3가지 패턴으로 나누어 얼굴과 몸 그리는 법을 해설하고, 신체적 모에 포인트를 확실하게 짚어가며, 극대화 패션, 아이템 등도 공개한다!

모에 남자 캐릭터 그리는 법-동작·포즈 편

유니버설 퍼블리싱 외 1인 지음 | 이은엽 옮김 | 190×257mm | 176쪽 | 18,000원

멋진 남자 캐릭터는 포즈로 말한다!
작화는 포즈로 완성되는 법! 인체에 대한 기본 지식과 캐릭터 작화로의 응용법을 설명한 포즈와 동작을 검증하고 분석하여 매력적인 순간을 안내한다.

모에 미니 캐릭터 그리는 법-얼굴·신체 편

카네다 공방 외 1인 지음 | 이은수 옮김 | 190×257mm | 176쪽 | 18,000원

기운 넘치고 귀여운 미니 캐릭터를 그리자!
캐릭터를 데포르메한 미니 캐릭터들은 모에 캐릭터 궁극의 형태! 비장의 요령을 통해 귀엽고 매력적인 미니 캐릭터를 즐겁게 그려보자.

모에 캐릭터 그리는 법-동작·감정표현 편

카네다 공방 외 1인 지음 | 남지연 옮김 | 190×257mm | 176쪽 | 18,000원

매력적인 모에 일러스트를 그려보자!
S자 포즈에서 한층 발전된 M자 포즈를 제시하고 있으며, 다양한 장르 속 소녀의 동작·감정표현과 「좋아하는 포즈」 테마에서 많은 작가들의 철학과 모에를 느낄 수 있다.

모에 캐릭터를 다양하게 그려보자
-기본 테크닉 편

미야츠키 모소코 외 1인 지음 | 이은수 옮김 | 190X257mm | 176쪽 | 18,000원

다양한 개성을 통해 캐릭터의 매력을 살려보자!
모에 캐릭터 그리기에 익숙하지 않다면, 어떤 캐릭터를 그려도 같은 얼굴과 포즈에 뻔한 구도의 반복일 뿐이다. 이 책을 통해 다양한 캐릭터를 개성있게 그려보자!

모에 캐릭터를 다양하게 그려보자
-성격·감정표현 편

미야츠키 모소코 외 1인 지음 | 이은수 옮김 | 190×257mm | 176쪽 | 18,000원

다양한 성격과 표정! 캐릭터에 생기를 더해보자!
캐릭터에 개성과 생동감을 부여하는 성격과 감정 표현 묘사법을 상세히 설명하고 있다. 자신만의 독특한 개성이 담긴 캐릭터 완성에 도전해보자!

모에 로리타 패션 그리는 법
-기본적인 신체부터 코스튬까지

모에표현탐구 서클 외 1인 지음 | 남지연 옮김 | 190×257mm | 176쪽 | 18,000원

가련하고 우아한 로리타 패션의 기본!
파트별로 소개하는 로리타 패션과 구조 및 입는 법부터 바람의 활용법, 색을 통해 흑과 백의 의상을 표현하는 방법 등 다양한 테크닉을 담고 있다.

모에 로리타 패션 그리는 법
-얼굴·몸·의상의 아름다운 베리에이션

모에표현탐구 서클 외 1인 지음 | 이지은 옮김 | 190×257mm | 176쪽 | 18,000원

로리타 패션에는 깊이가 있다!! 미소녀와 로리타 패션의 일러스트를 그리려면 캐릭터는 물론 패션도 멋지게 묘사해야 한다. 얼굴과 몸, 의상의 관계를 해설한다.

모에 로리타 패션 그리는 법
-아름다운 기본 포즈부터 매혹적인 구도까지

모에표현탐구 서클 외 1인 지음 | 이지은 옮김 | 190×257mm | 176쪽 | 18,000원

로리타 패션을 매력적으로 표현!
팔랑거리는 스커트와 프릴이 특징인 로리타 패션은 표현 방법에 따라 다양한 매력을 연출할 수 있다. 로리타 패션 최고의 모에 포즈를 탐구해보자.

모에 두 명을 그리는 법-남자 편

카네다 공방 외 1인 지음 | 하진수 옮김 | 190×257mm | 176쪽 | 18,000원

우정, 라이벌에서 러브!까지…남자 두 명을 그려보자!
작화하려는 인물의 수가 늘어나면 난이도 또한 급상승하는 법! '무게감', '힘', '두께'라는 세 가지 포인트를 통해 복수의 인물 작화의 기본을 알기 쉽게 해설하고 있다.

모에 두 명을 그리는 법-소녀 편

카네다 공방 외 1인 지음 | 김보미 옮김 | 190×257mm | 176쪽 | 18,000원

소녀 한 명은 그릴 수 있지만, 두 명은 그리기도 전에 포기했거나, 그리더라도 각자 떨어져 있는 포즈만 그리던 사람들을 위한 기법서. 시선, 중량, 부드러운 손, 신체의 탄력감 등, 소녀 특유의 표현법을 빠짐없이 수록했다.

모에 아이돌 그리는 법-기본 편

미야츠키 모소코 외 1인 지음 | 이은수 옮김 | 190×257mm
| 176쪽 | 18,000원

아이돌을 매력적으로 표현해보자!
춤, 노래, 다양한 퍼포먼스로 빛나는 아이돌 캐릭터. 사
랑스러운 모에 캐릭터에 아이돌 속성을 가미해보자. 깜
찍한 포즈와 의상, 소품까지! 아이돌을 구성하는 작은
요소 하나까지 해설하고 있다.

인물 크로키의 기본-속사 10분·5분·2분·1분

아틀리에21 외 1인 지음 | 조민경 옮김 | 190×257mm | 168
쪽 | 18,000원

크로키의 힘으로 인체의 본질을 파악하라!
단시간에 대상의 특징을 포착, 필요 최소한의 선화로 묘
사하는 크로키는 인물화에 필요한 안목과 작화력을 동
시에 단련하는 데 가장 적합하다. 10분, 5분 크로키부
터, 2분, 1분 크로키를 통해 테크닉을 배워보자!

인물을 그리는 기본-유용한 미술 해부도

미사와 히로시 지음 | 조민경 옮김 | 190×257mm | 192쪽 |
18,000원

인체 그 자체의 구조를 이해해보자!
미사와 선생의 풍부한 데생과 새로운 미술 해부도를 이
용, 적확한 지도와 해설을 담은 결정판. 인물의 기본 묘
사부터 실천적인 인물 표현법이 이 한 권에 담겨있다.

연필 데생의 기본

스튜디오 모노크롬 지음 | 이은수 옮김 | 190×257mm | 176
쪽 | 18,000원

데생을 시작하는 이들을 위한 데생 입문서!
데생이란 정확하게 관측하고 무엇을 어떻게 표현할지
사물의 구조를 간파하는 연습이다. 풍부한 예시를 통해
데생을 시작하는 이들을 위한 데생의 기본 자세와 테크
닉을 알기 쉽게 해설한다.

전차 그리는 법-상자에서 시작하는 전차·장갑차량의 작화 테크닉

유메노 레이 외 7인 지음 | 김재훈 옮김 | 190×257mm | 160
쪽 | 18,000원

상자 두 개로 시작하는 전차 작화의 모든 것!
전차를 멋지고 설득력이 느껴지도록 그리기 위한 방법
은 무엇일까? 단순한 직육면체의 조합으로 시작, 디지
털 작화로의 응용까지 밀리터리 메카닉 작화의 모든 것.

로봇 그리기의 기본

쿠라모치 쿄류 지음 | 이은수 옮김 | 190×257mm | 176쪽 |
18,000원

펜 끝에서 다시 태어나는 강철의 거신!
로봇 일러스트레이터로 15년간 활동한 쿠라모치 쿄류
가, 로봇이 활약하는 모습을 보며 가슴 설레는 경험을
한 이들에게, 간단하고 즐겁게 로봇을 그릴 수 있는 힌
트를 알려주는 장난감 상자 같은 기법서.

팬티 그리는 법

포스트 미디어 편집부 지음 | 조민경 옮김 | 182×257mm |
80쪽 | 17,000원

팬티 작화의 비밀 대공개!
속옷에는 다양한 소재, 디자인, 패턴이 있으며 시추에이
션에 따라 그리는 법도 달라진다. 이 책에서 보여주는
팬티의 구조와 디자인을 익힌다면 누구나 쉽게 캐릭터
에 어울리는 궁극의 팬티를 그릴 수 있게 될 것이다.

가슴 그리는 법

포스트 미디어 편집부 지음 | 조민경 옮김 | 182X257mm |
80쪽 | 17,000원

가슴 작화의 모든 것!
여성 캐릭터의 작화에 있어 가장 큰 난관이라 할 수 있
는 가슴. 인체의 움직임에 따라 가슴의 모습과 그 구조
를 철저 분석하여, 보다 현실적이며 매력있는 캐릭터 작
화를 안내한다!

코픽 화가들의 동방 일러스트 테크닉

소차 외 1인 지음 | 김보미 옮김 | 215×257mm |
152쪽 | 22,000원

동방 Project로 코픽의 사용법을 익히자!
코픽 마커는 다양한 색이 장점인 아날로그 그림 도구이
다. 동방 Project의 인기 캐릭터들을 그려보면서 코픽
활용법을 단계별로 나누어 설명한다. 눈으로 즐기며 따
라 해보는 것만으로도 코픽이 손에 익는 작법서!

아날로그 화가들의 동방 일러스트 테크닉

미사와 히로시 지음 | 김보미 옮김 | 215×257mm | 144쪽 |
22,000원

아날로그 기법의 장점과 즐거움을 느껴보자!
동방 Project의 매력은 개성 넘치는 캐릭터! 화가이자
회화 실기 지도자인 미사와 히로시가 수채화·유화·코픽
작가 15명과 함께 동방 캐릭터를 그리며 아날로그 기법
의 매력과 즐거움을 전한다.

캐릭터의 기분 그리는 법-표정·감정의 표면과 이면을 나누어 그려보자

하야시 히카루(Go office) 외 1인 지음 | 조민경 옮김 | 190×
257mm
| 192쪽 | 18,000원

캐릭터에 영혼을 불어넣어 보자! 희로애락에 더하여 '놀
람'과, '허무'라는 2가지 패턴을 추가한 섬세한 심리 묘
사와 감정 표현을 다룬다. 다양한 아이디어와 힌트 수
록.

아저씨를 그리는 테크닉-얼굴·신체 편

YANAMi 지음 | 이은수 옮김 | 190×257mm | 152쪽 |
19,000원

'아재'의 매력이란 무엇인가?
분위기와 연륜이 느껴지는 아저씨는 전혀 다른 멋과 맛
을 지니고 있다. 다양한 연령대의 아저씨를 그리는 디테
일과 인체 분석, 각종 표정과 캐릭터 만들기까지. 인생
의 맛이 느껴지는 아저씨 캐릭터에 도전해보자!

학원 만화 그리는 법

하야시 히카루 지음 | 김재훈 옮김 | 190x257mm | 180쪽 |
18,000원

학원 만화를 통한 만화 제작 입문!
다양한 내용과 세계가 그려지는 학원 만화는 그야말로
만화 세상의 관문이라고 해도 과언이 아닐 것이다. 『학
원 만화 그리는 법』은 만화를 통해 자기만의 오리지널
월드로 향하는 문을 열고자 하는 이들의 열쇠가 되어줄
것이다.

프로의 작화로 배우는 만화 데생 마
스터 -남자 캐릭터 디자인의 현장에서-

하야시 히카루 외 2인 지음 | 김재훈 옮김 | 190x257mm |
204쪽 | 18,000원

프로가 전하는 생생한 만화 데생!
모리타 카즈아키의 작화를 통해 남자 캐릭터의 디자인,
인체 구조, 움직임의 작화 포인트를 배워보자

슈퍼 데포르메 포즈집-꼬마 캐릭터 편

Yielder 지음 | 김보미 옮김 | 190x257mm | 160쪽 | 18,000
원

2등신 데포르메 캐릭터의 정수!
짧은 팔다리, 커다란 머리로 독특한 귀여움을 갖고 있는
꼬마 캐릭터. 다양한 포즈의 2등신 데포르메 캐릭터를
집중적으로 연습하여 나만의 꼬마 캐릭터를 그려보자.

슈퍼 데포르메 포즈집-연애 편

Yielder 지음 | 이은엽 옮김 | 190x257mm | 164쪽 | 18,000
원

두근두근한 연애 장면을 데포르메 캐릭터로!
찰싹 붙어 앉기도 하고 키스도 하고 포옹도 하고 데이트
를 하고 때로는 싸우기도 하는 2~4등신의 러브러브한
연인들의 포즈와 콩닥콩닥한 연애 포즈를 잔뜩 수록했
다. 작가마다 다른 여러 연애 포즈를 보고 배우며 즐길
수 있다.

인물을 빠르게 그리는 법-남성 편

하가와 코이치, 카도마루 츠부라 지음 | 김재훈 옮김 | 190×
257mm | 176쪽 | 18,000원

인물을 그리는 법칙을 파악하라!
인체 구조와 움직임을 파악하는 다양한 방법에는 예나
지금이나 변함없는 일정한 원칙이 있다. 이상적인 체형
의 남성 데생을 중심으로 인물을 그리는 일정한 법칙을
배우고 단시간 그리기를 효율적으로 익혀보자.

전투기 그리는 법-십자선으로 기체와 날개를
그리는 전투기 작화 테크닉-

요코야마 아키라 외 9인 지음 | 문성호 옮김 | 190x257mm
| 164쪽 | 19,000원

모든 전투기가 품고 있는 '비밀의 선'!
어떤 전투기라도 기초를 이루는 「십자 모양」-기체와
날개의 기준이 되는 선만 찾아낸다면 문제없이 그릴 수
있다. 그림의 기초, 인기 크리에이터들의 응용 테크닉,
전투기 기초 지식까지!

대담한 포즈 그리는 법

에비모 외 1인 지음 | 이은수 옮김 | 190X257mm | 172쪽 |
18,000원

역동적인 자세 표현을 위한 작화 가이드!
경우에 따라서는 해부학 지식이 역동적 포즈 표현에 방
해가 되어 어중간한 결과물이 나오곤 한다. 역동적 포즈
의 대가 에비모식 트레이닝을 통해 다양한 포즈와 시추
에이션을 그려보자.

프로의 작화로 배우는 여자 캐릭터
작화 마스터-캐릭터 디자인 · 움직임 · 음영-

모리타 카즈아키 외 2인 지음 | 김재훈 옮김 | 190x257mm |
204쪽 | 19,000원

현역 애니메이터의 진짜 「여자 캐릭터」 작화술!
유명 실력파 애니메이터 모리타 카즈아키가 여자 캐릭
터를 완성하는 실제 작화 과정을 완벽하게 수록! 캐릭
터 디자인(얼굴), 인체, 움직임, 음영의 핵심 포인트는
무엇인지 배워보자.

슈퍼 데포르메 포즈집-남자아이 캐릭터 편

Yielder 지음 | 김보미 옮김 | 190x257mm | 164쪽 | 18,000원

남자아이 캐릭터 특유의 멋!
남녀의 신체적 차이점, 팔다리와 근육 그리는 법 등을
데포르메 캐릭터로도 충분히 표현할 수 있도록 상세하
게 알려준다. 장면에 따라 달라지는 포즈, 표정, 몸짓 등
의 차이점과 특징을 익혀보자!

슈퍼 데포르메 포즈집-기본 포즈·액션 편

Yielder 외 1인 지음 | 이은수 옮김 | 190×257mm | 160쪽 |
18,000원

데포르메 캐릭터 액션의 기본!
귀여운 2등신 캐릭터부터 스타일리시한 5등신 캐릭터
까지. 일반적인 캐릭터와는 조금 다른 독특한 느낌의 데
포르메 캐릭터를 위한 다양한 포즈 소재와 작화 요령,
각종 어드바이스를 다루고 있다.

미니 캐릭터 다양하게 그리기

미야츠키 모소코 외 1인 지음 | 문성호 옮김 | 190x257mm
| 188쪽 | 18,000원

귀여운 미니 캐릭터를 다양하게 그려보자!
꼭 껴안아주고 싶은 귀여운 미니 캐릭터를 그려보고 싶
다면? 균형 잡힌 2.5등신 캐릭터, 기운차게 움직이는 3
등신 캐릭터, 아담하고 귀여운 2등신 캐릭터. 비율별로
서로 다른 그리기 방법과 순서, 데포르메 요령을 소개한
다.

남녀의 얼굴 다양하게 그리기

YANAMi 지음 | 송명규 옮김 | 190x257mm | 172쪽 |
18,000원

남자 얼굴도, 여자 얼굴도 다 내 마음대로!
만화 일러스트에 등장하는 남녀 캐릭터의 「얼굴」을 서로
구분하여 그리는 법은 물론, 각종 표정에도 차이를 주는
테크닉을 완벽 해설. 각도, 성격, 연령, 상황에 따른 차이
를 자유자재로 표현해보자.

현실감 있게 묘사하는 인물화
-프로의 45년 테크닉이 담긴 유화와 수채화-

미사와 히로시 지음 | 김재훈 옮김 | 215×257mm | 148쪽 |
22,000원

줄곧 인물화를 그려온 화가, 미사와 히로시가 유화와 수
채화로 그림을 그리는 기법을 설명한다. 화가의 작품과
제작 과정 소개를 통해 클로즈업, 바스트 쇼트, 전신을
그리는 과정 등을 자세히 알 수 있다.

코픽 마커로 그리는 기본
-귀여운 캐릭터와 아기자기한 소품들-

카와나 스즈 지음 | 김재훈 옮김 | 215×257mm |
160쪽 | 22,000원

손그림에 빠진다! 코픽 마커에 반한다!
코픽 마커의 특징과 손으로 직접 그리는 즐거움을 소개
한다. 코픽 공인 작가인 저자와 4명의 게스트 작가가 캐
릭터의 매력을 최대한으로 이끌어내는 각종 테크닉과
소품 표현 방법을 담았다.

손동작 일러스트 포즈집
-알기 쉬운 손과 상반신의 움직임-

하비재팬 편집부 지음 | 문성호 옮김 | 190×257mm | 168쪽
| 19,000원

저절로 눈이 가는 매력적인 손의 비밀!
유명 일러스트레이터들의 손 그리는 법에 대한 해설 및
각종 감정, 상황, 상호관계, 구도 등을 반영한 손동작 선
화 360컷을 수록하였다. 연습·트레이스·아이디어 착상
용 참고에 특화된 전문 포즈집!

여성의 몸 그리는 법
-골격과 근육을 파악해 섹시하게 그리기-

하야시 히카루 지음 | 문성호 옮김 | 190X257mm |
184쪽 | 19,000원

'단단함'과 '부드러움'으로 여성의 매력을 살린다!
캐릭터화된 여성 특유의 '골격'과 '근육'을 완전 분석! 살
과 근육에 의한 신체의 굴곡과 탄력, 부드러움을 표현하
는 방법과 그 부드러움을 부각시키는 「단단한 뼈 부분
표현」방법을 철저 해부한다!

5색 색연필로 완성하는 REAL 풍경화

하야시 료타 지음 | 김재훈 옮김 | 190×257mm |
136쪽 | 979-11-274-2861-7 | 21,000원

세계적 색연필 아티스트의 풍경화 기법 공개!
색연필화의 개념을 크게 바꾼 아티스트, 하야시 료타가
현장 스케치에서 시작해 세밀하게 묘사한 풍경화 작품
을 완성하기까지의 과정을 재료 선택 단계부터 구도 잡
는 법, 혼색 방법 등과 함께 알기 쉽게 설명한다.

사물을 보는 요령과 그리는 즐거움 관찰 스케치

히가키 마리코 지음 | 송명규 옮김 | 190×257mm |
136쪽 | 979-11-274-2909-6 | 19,000원

디자이너의 눈으로 사물 속 비밀을 파헤친다!
주변 사물을 자세히 관찰해서 그리는 취미 생활 「관찰
스케치」! 프로 디자이너가 제품의 소재, 디자인, 기능성
은 물론 제조 과정과 제작 의도까지 이끌어내는 관찰력
과 관찰 기술, 필요한 지식을 전수한다. 발견하는 즐거
움과 공유하는 재미가 있다!

다이나믹 무술 액션 데생

츠루오카 타카오 지음 | 문성호 옮김 | 190×257mm |
192쪽 | 979-11-274-2968-3 | 21,000원

무술 6단! 화업 62년! 애니메이션 강의 22년!
미야자키 하야오와 함께 일했던 미술 감독이 직접 몸으
로 익힌 액션 연출법을 가이드! 다년간의 현장 경력, 제
작 강의 경력, 무술 사범 경력, 미술상 수상 경력과 그림
그리는 법 안내서를 5권 집필한 경력까지. 저자의 모든
경력이 압축된 무술 액션 데생!

무장 그리는 법 -삼국지·전국 시대·환상의 세계

나가노 츠요시 지음 | 타마가미 키미 감수 | 문성호 옮김 | 215×
257mm | 152쪽 | 979-11-274-3026-9 | 23,900원

KOEI 『삼국지』 일러스트의 비밀을 파헤친다!
역사·전략 시뮬레이션 『삼국지』『노부나가의 야망』 등
역사 인물 분야에서 오랫동안 사랑을 받아 온 리얼 일러
스트 분야의 거장, 나가노 츠요시. 사람을 현실 그 이상
으로 강하고 아름답게 그리는 그만의 기법과 작품 세계
를 공개한다.

여성 몸동작 일러스트 포즈집
-일상생활부터 액션/감정 표현까지-

하비재팬 편집부 지음 | 김진아 옮김 | 190×257mm |
168쪽 | 19,000원

웹툰·만화에 최적화된 5등신 캐릭터의 각종 동작들!
만화·게임·애니메이션 등에서 흔히 볼 수 있는 실제 인체
보다 작고 귀여운 캐릭터들. 그 비율에 맞춰 포즈 선화를
555컷 수록! 다채로운 상황과 동작을 마음대로 트레이
스 가능한 여성 캐릭터 전문 포즈집!

여성의 몸 그리는 법 -섹시한 포즈 연출법-

하야시 히카루 지음 | 문성호 옮김 | 190×257mm |
184쪽 | 19,000원

「섹시함」 연출은 모르고 할 수 있는게 아니다!
여성 캐릭터의 매력을 한껏 끌어올리는 시크릿 테크
닉 완전 공개! 5가지 핵심 포인트와 상업 작품 최전선
에서 활약하는 프로의 예시로 동작과 표정, 포즈 설정
과 장면 연출, 신체 부위별 표현법 등을 자세히 설명
한다.

하루 만에 완성하는 유화의 기법

오오타니 나오야 지음 | 김재훈 옮김 | 190×257mm
152쪽 | 22,000원

적은 재료로 쉽게 시작하는 1일 1완성 유화!
원칙과 순서만 제대로 알면 실물을 섬세하게 재현한
리얼한 유화를 하루 만에 완성할 수 있다. 사용하는 물
감은 6가지 색 그리고 흰색뿐! 다른 유화 입문서들이
하지 못했던 빠르고 정교한 유화 기법을 소개한다.

손그림 일러스트 연습장
-따라만 그려도 저절로 실력이 느는 마법의 테크닉-

쿠도 노조미 지음 | 김진아 옮김 | 187×230mm |
248쪽 | 17,000원

슥슥 따라만 그리면 손그림이 술술 실력이 쑥쑥♬
우리 곁의 다양한 사물과 동물, 식물, 인물, 각종 이
벤트 등을 깜찍한 일러스트로 표현하는 법을 알려주
는 손그림 연습장. 「순서 확인하기」→「선따라 그리
기」→「직접 그리기」 순으로 그림을 손쉽게 익혀보자.

캐릭터 의상 다양하게 그리기
-동작과 주름 표현법
라비마루 지음 | 운세츠 감수 | 문성호 옮김
| 190×257mm | 168쪽 | 19,000원

5만 회 이상 리트윗된 캐릭터 「의상 그리는 법」에 현역 패션 디자이너의 「품격 있는 지식」이 더해졌다! 옷주름의 원리, 동작에 따른 옷의 변화 패턴, 옷의 종류·각도·소재별 차이까지. 캐릭터를 위한 스타일링 참고서!

컬러링으로 배우는 배색의 기본
사쿠라이 테루코·시라카베 리에 지음 | 문성호 옮김
190×230mm | 152쪽 | 19,000원

색에 대한 감각이 몰라보게 달라진다!
컬러링을 즐기며 배색의 기본을 익힐 수 있는 컬러링북. 컬러링의 완성도를 결정하는 「배색」에 대해 알아보는 동안 자연스럽게 색에 대한 감각이 생겨난다. 색채 전문가가 설계한 실생활에 도움이 되는 힐링 학습서!

캐릭터 수채화 그리는 법 로리타 패션 편
우니, 카도마루 츠부라 지음 | 김진아 옮김
|190×257mm | 160쪽 | 19,000원

캐릭터의, 캐릭터에 의한, 캐릭터를 위한 수채화!
투명 수채화 그리는 법과 아름다운 예시 작품을 소개하는 캐릭터 수채화 기법서 시리즈 제1권. 동화 속에서 걸어나온 듯한 의상과 소품, 매력적이면서도 귀여운 「로리타 패션」 캐릭터를 이용하여 수채화로 인물과 의상 그리는 법, 소품 어레인지 방법 등을 해설한다.

수채화 수업 꽃과 풍경
색채 감각을 익히는 테크닉
타마가미 키미 지음 | 문성호 옮김 | 190×257mm
136쪽 | 25,000원

수채화 초보·중급 탈출을 위한 색채력 요점 강의
세계적 수채화 화가인 저자의 실력 향상 테크닉을 따라 기본기와 색의 규칙을 배우고 대표적인 정물 소묘와 풍경 묘사 방법, 실전형 응용 기술을 두루 익힌다.

Miyuli의 일러스트 실력 향상 TIPS
-캐릭터 일러스트 인물 데생 테크닉-
Miyuli 지음 | 김재훈 옮김 |190×257mm | 152쪽
| 25,000원

「캐릭터를 그리는 데 필요한」 인물 데생을 배우자!
독일 출신 인기 일러스트레이터이자 만화가인 Miyuli가 만화와 일러스트를 위한 인물 데생 요령을 TIPS 형식으로 해설. 틀리고 헤매고 실수하기 쉬운 부분을 풍부한 ○× 예시 그림과 함께 알기 쉽게 설명한다.

소품을 활용하는 일러스트 포즈집
-소품별 일상동작 완벽 표현 가이드-
하비재팬 편집부 지음 | 김진아 옮김 | 190×257mm
| 168쪽 | 22,500원

디테일이 살아 있는 소품&포즈 일러스트!
글쓰기·밥먹기·옷 갈아입기 등 일상 속 각종 동작을 소품과 세트로 묶어 소개하는 자료집. 프로 일러스트레이터들이 제작한 소품+동작 일러스트를 활용하면 디테일한 부분까지 쉽고 빠르게 표현할 수 있다.

액션 캐릭터 일러스트 그리기
-생동감 넘치는 액션 라인 테크닉-
나카츠카 마코토 지음 | 김재훈 옮김 | 190×257mm |
168쪽 | 19,000원

액션라인을 이용한 테크닉을 모두 공개!
액션라인을 중심으로 그림을 구성하면 보는 사람이 움직인다고 착각하도록 움직임의 흐름이 느껴지게 표현할 수 있다. 생동감 있는 액션 캐릭터를 그려보자.

밀착 캐릭터 그리기 -다양한 연애장면 표현법-
하야시 히카루 지음 | 김재훈 옮김 | 190×257mm |
184쪽 | 19,000원

「서로 밀착해 있는 표현」을 철저히 연구!
캐릭터의 몸을 간략하게 그린 「형태」 잡는 법부터 밀착 포즈의 만화 데생까지 꼼꼼히 설명한다. 밀착 캐릭터를 마스터하여 우정에서 연애까지 가슴 뛰는 수많은 장면을 그려보자.

목·어깨·팔 움직임 다양하게 그리기
-인체 사진의 포즈를 일러스트로 표현-
이토이 쿠니오 지음 | 김재훈 옮김 | 190×257mm | 168쪽 |
19,000원

다양한 방향의 「목·어깨·팔」 사진 수록!
인체에서도 특히 복잡하게 움직이는 목과 어깨의 다양한 움직임을 앞·뒤·옆·반측면 등 여러 방향에서 관찰하고, 골격도를 바탕으로 그리는 법을 설명한다.

BL러브신 작화 테크닉
-매력적이고 설득력 있는 묘사의 기본-
하비재팬 편집부 지음 | 김재훈 옮김 | 182×257mm
| 88쪽 | 17,000원

BL 러브신에 빼놓을 수 없는 묘사들!
바디 파츠, 뒤엉킨 인체, 에로틱하게 보이는 연출, 속옷 그리는 법이나 풀어헤쳐진 의상 등 러브신의 완성도와 직결되는 테크닉을 상세하게 해설한다.

-디지털 배경 자료집

디지털 배경 카탈로그-통학로·전철·버스 편

ARMZ 지음 | 이지은 옮김 | 182×257mm | 192쪽 | 25,000원

배경 작화에 대한 고민을 이 한 권으로 해결!
주택가, 철도 건널목, 전철, 버스, 공원, 번화가 등, 다양한 장면에 사용 가능한 선화 및 사진 데이터가 수록되어 있는 디지털 자료집. 배경 작화에 편리하게 이용할 수 있는 각종 데이터가 수록되어있다!

신 배경 카탈로그-도심 편

마루샤 편집부 지음 | 이지은 옮김 | 190×257mm | 176쪽 | 19,000원

만화가, 애니메이터의 필수 사진 자료집!
배경 작화에서 편리하게 사용할 수 있는 번화가 사진을 수록한 자료집.자유롭게 스캔, 복사하여 인물만으로는 나타낼 수 없는 깊이 있는 작화에 도전해보자!

디지털 배경 카탈로그-학교 편

ARMZ 지음 | 김재훈 옮김 | 182×257mm | 184쪽 | 25,000원

다양한 학교 배경 데이터가 이 한 권에!
단골 배경으로 등장하는 학교. 허나 리얼하게 그리려고 해도 쉽지 않은 학교의 사진과 선화 자료뿐 아니라, 디지털 원고에 쓸 수 있는 PSD 파일까지 아낌없이 수록하였다!

사진&선화 배경 카탈로그-주택가 편

STUDIO 토레스 지음 | 김재훈 옮김 | 190×257mm | 176쪽 | 25,000원

고품질 디지털 배경 자료집!!
배경을 그릴 때 편리하게 활용할 수 있는 선화와 사진 자료가 수록된 고품질 디지털 자료집. 부록 DVD-ROM에 수록된 데이터를 원하는 스타일에 맞춰 자유롭게 사용하자!

판타지 배경 그리는 법

조우노세 외 1인 지음 | 김재훈 옮김 | 215×257mm | 160쪽 | 22,000원

환상적인 디지털 배경 일러스트 테크닉!
「CLIP STUDIO PAINT PRO」를 사용, 디지털 환경에서 리얼한 배경 일러스트를 그리기 위한 기법을 담고 있으며, 배경을 그리기 위한 지식, 기법, 아이디어와 엄선한 테크닉을 이 한 권으로 배울 수 있다.

Photobash 입문

조우노세 외 1인 지음 | 김재훈 옮김 | 215×257mm | 160쪽 | 21,000원

CLIP STUDIO PAINT PRO의 기초부터 여러 사진을 조합, 일러스트를 완성하는 포토배시의 기초부터 사진을 일러스트처럼 보이도록 가공하는 테크닉까지. 사진을 사용한 배경 일러스트 작화의 모든 것을 담았다.

CLIP STUDIO PAINT 매혹적인 빛의 표현법 보석·광물·금속에 광채를 더하는 테크닉

타마키 미츠네, 카도마루 츠부라 지음 | 김재훈 옮김 | 190×257mm | 172쪽 | 22,000원

보석이나 금속의 광택을 표현해보자!
이 책에서 설명하는 방식을 따라 투명감 있는 물체나 반사광 표현을 익혀보자!

동양 판타지 배경 그리는 법

조우노세 외 1인 지음 | 김재훈 옮김 | 215×257mm | 164쪽 | 22,000원

「CLIP STUDIO PAINT」로 동양적인 분위기가 나는 환상적인 배경 일러스트 그리는 법을 소개한다. 두 저자가 체득한 서로 다른 「색 선택 방법」과 「캐릭터와 어울리게 배경 다듬는 법」 등 누구나 알고 싶은 실전 노하우를 실제로 따라해볼 수 있도록 안내한다.

CLIP STUDIO PAINT 브러시 소재집 자연물·인공물·질감 효과

조우노세 외 1인 지음 | 김재훈 옮김 | 190×257mm | 168쪽 | 21,000원

중쇄가 계속되는 CLIP STUDIO 유저 필독서!
그림의 중간 과정을 대폭 생략해주는 커스텀 브러시 151점을 수록, 사용 방법과 중요 테크닉, 직접 브러시를 제작하는 과정까지 해설하였다.

CLIP STUDIO PAINT 브러시 소재집 흑백 일러스트·만화 편

배경창고 지음 | 김재훈 옮김 | 190×257mm | 168쪽 | 23,900원

「CLIP STUDIO 유저 필독서」 제2탄 등장!
「흑백」 일러스트와 만화를 그릴 때 유용한 선화/효과 브러시 195점 수록. 현역 프로 작가들이 사용, 검증한 명품 브러시와 활용 테크닉을 공개한다(CD 제공).

오타쿠 문화사 1989~2018

헤이세이 오타쿠 연구회 지음 | 이석호 옮김 | 136쪽13,000원

오타쿠 문화는 어떻게 변해왔는가!
애니메이션에서 게임, 만화, 라노벨, 인터넷, SNS, 아이돌, 코미케, 원더페스, 코스프레, 2.5차원까지, 1989년~2018년에 걸쳐 30년 동안 일어났던 오타쿠 역사의 변천 과정과 주요 이슈들을 흥미롭게 파헤친다.

아리스가와 아리스의 밀실 대도감

아리스가와 아리스 지음 | 김효진 옮김 | 372쪽 | 28,000원

41개의 기상천외한 밀실 트릭!
완전범죄로 보이는 밀실 미스터리의 진실에 접근한다! 깊이 있는 통찰력으로 날카롭게 풀어낸 아리스가와 아리스의 밀실 트릭 해설과 매혹적인 밀실 사건 현장을 생생하게 그려낸 이소다 가즈이치의 일러스트가 우리를 놀랍고 신기한 밀실의 세계로 초대한다.

크툴루 신화 대사전

히가시 마사오 지음 | 전홍식 옮김 | 552쪽 | 25,000원

크툴루 신화에 입문하는 최고의 안내서!
크툴루 신화 세계관은 물론 그 모태인 러브크래프트의 문학 세계와 문화사적 배경까지 총망라하여 수록한 대사전으로, 그 방대하고 흥미진진한 신화 대계를 간결하고 명확하게 설명한다.

알기 쉬운 인도 신화

천축 기담 지음 | 김진희 옮김 | 228쪽 | 15,000원

혼돈과 전쟁, 사랑 속에서 살아가는 인도 신!
라마, 크리슈나, 시바, 가네샤! 강렬한 개성이 충돌하는 무아와 혼돈의 이야기! 2대 서사시 『라마야나』와 『마하바라타』의 세계관부터 신들의 특징과 일화에 이르는 모든 것을 이 한 권으로 파악한다.

영국 사교계 가이드

무라카미 리코 지음 | 문성호 옮김 | 216쪽 | 15,000원

19세기 영국 사교계의 생생한 모습!
영국은 19세기 빅토리아 시대(1837~1901)에 번영의 정점에 달해 있었다. 당시에 많이 출간되었던 「에티켓 북」의 기술을 바탕으로, 빅토리아 시대 중류 여성들의 사교 생활을 알아보며 그 속마음까지 들여다본다.

영국 빅토리아 시대의 라이프 스타일

Cha Tea 홍차 교실 지음 | 문성호 옮김 | 308쪽 | 17,000원

빅토리아 시대의 이상적인 영국풍 라이프 스타일!
영국 빅토리아 시대 중산계급 여성들의 생활을, 당시 가정 운영의 입문서로서 폭발적인 베스트셀러였던 『비튼의 가정서』를 바탕으로 따라가본다.

중세 유럽의 문화

이케가미 쇼타 지음 | 이은수 옮김 | 256쪽 | 13,000원

심오하고 매력적인 중세의 세계!
기사, 사제와 수도사, 음유시인에 숙녀, 그리고 농민과 상인과 기술자들. 중세 배경의 판타지 세계에서 자주 보았던 그들의 리얼한 생활을 일러스트와 표로 이해한다! 중세라는 로맨틱한 세계에서 사람들은 의식주를 어떻게 꾸려왔는지 생생하게 보여준다.

중세 유럽의 생활

가와하라 아쓰시, 호리코시 고이치 지음 | 남지연 옮김 | 260쪽 | 13,000원

새롭게 보는 중세 유럽 생활사
「기도하는 자」, 「싸우는 자」 그리고 「일하는 자」라고 하는 중세 유럽의 세 가지 신분. 그중 「일하는 자」 즉 농민과 상공업자의 일상생활은 어떤 것이었을까? 전근대 유럽 사회의 진짜 모습에 대하여 알아보자.

중세 유럽의 성채 도시

가이하쓰사 지음 | 김진희 옮김 | 232쪽 | 15,000원

성채 도시의 기원과 진화의 역사!
외적으로부터 생명과 재산을 보호하기 위해 견고한 성벽으로 도시를 둘러싼 성채 도시. 그곳은 방어 시설과 도시 기능은 물론 문화·상업·군사 면에서도 진화를 거듭하는 곳이었다. 궁극적인 기능미의 집약체였던 성채 도시의 주민 생활상부터 공성전 무기·전술에 이르기까지 상세하게 알아본다.

기사의 세계

이케가미 이치 지음 | 남지연 옮김 | 232쪽 | 15,000원

중세 유럽 사회의 주역이었던 기사!
때로는 군주와 신을 위해 용맹하게 전투를 벌이고 때로는 우아한 풍류인으로 궁정을 화려하게 장식했던 기사. 그들은 무엇을 위해 검을 들었고 바라는 목표는 어디에 있었는가. 기사의 탄생에서 몰락까지, 역사의 드라마를 따라가며 그 진짜 모습을 파헤친다.

판타지세계 용어사전

고타니 마리 지음 | 전홍식 옮김 | 200쪽 | 14,800원

판타지의 세계를 즐기는 가이드북!
판타지 작품은 신화나 민화, 역사적 사실에 작가의 독특한 상상력이 더해져 완성된 것이 많다. 『판타지세계 용어사전』은 판타지에 대한 이해를 돕는 용어들을 정리, 해설한 책으로 한국어판에는 역자가 엄선한 한국 판타지 용어 해설집도 함께 수록되었다.

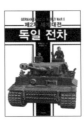

제2차 세계대전 독일 전차

우에다 신 지음 | 오광웅 옮김 | 200쪽 | 24,800원

제2차 세계대전 독일 전차 철저 해설!
전차의 사양과 구조, 포탄의 화력부터 전차병의 군장과 주요 전장 개요도까지, 밀리터리 일러스트의 일인자 우에다 신이 제2차 세계대전의 전장을 누볐던 독일 전차들을 풍부한 일러스트와 함께 상세하게 소개한다.